高等院校艺术设计类系列教材

字体与版式设计

杨明慧 编著

清华大学出版社
北京

内 容 简 介

本教材共分七章，第一章为课程导入与准备阶段，解读课程，关联时代，推荐学习方法；第二章字体设计概述，是了解历史、构建设计内涵的重要过程；第三章字体设计基础，介绍字体设计基础知识和初步的实战案例；第四章字体创意设计，从低阶、中阶、高阶构建知识体系；第五章版式设计入门攻略，明确市场化流程要求，清晰展开学习目标；第六章版式设计基础攻略，从低阶到中阶的爬坡；第七章版式设计进阶攻略，高阶目标实战应用，为学生自主创新、结合毕业设计做铺垫思考；遵循"两性一度"的标准（高阶性、创新性、挑战度），通过大量国内外、教学中学生原创优秀字体与版式设计案例开拓思路，希望能为相关专业、相关行业学习者提供参考及学习思路上的帮助。

本书适合作为本科艺术类专业的教材使用，也可供广大艺术类专业人员和艺术爱好者学习和参考。

本书封面贴有清华大学出版社防伪标签，无标签者不得销售。
版权所有，侵权必究。举报：010-62782989，beiqinquan@tup.tsinghua.edu.cn。

图书在版编目（CIP）数据

字体与版式设计/杨明慧编著. —北京：清华大学出版社，2022.7（2024.8重印）
高等院校艺术设计类系列教材
ISBN 978-7-302-61349-7

Ⅰ.①字… Ⅱ.①杨… Ⅲ.①美术字—字体—设计—高等学校—教材 ②版式—设计—高等学校—教材 Ⅳ.①J292.13 ②J293③TS881

中国版本图书馆CIP数据核字(2022)第124207号

责任编辑：孟 攀
封面设计：杨玉兰
责任校对：周剑云
责任印制：刘海龙

出版发行：清华大学出版社
网　　址：https://www.tup.com.cn, https://www.wqxuetang.com
地　　址：北京清华大学学研大厦A座　　邮　编：100084
社 总 机：010-83470000　　邮　购：010-62786544
投稿与读者服务：010-62776969, c-service@tup.tsinghua.edu.cn
质量反馈：010-62772015, zhiliang@tup.tsinghua.edu.cn
课件下载：https://www.tup.com.cn, 010-62791865

印 装 者：三河市天利华印刷装订有限公司
经　　销：全国新华书店
开　　本：190mm×260mm　　印　张：14.25　　字　数：342千字
版　　次：2022年8月第1版　　印　次：2024年8月第4次印刷
定　　价：59.00元

产品编号：081580-01

Preface 前言

字体与版式设计由字体设计和版式设计两部分构成，是高校艺术设计、数字媒体类专业学生的一门核心基础必修课程，是一门技术与艺术相结合的学科。

在新媒体设计的体系下，字体与版式设计不再是单一的学科，而是心理、文学、历史、传播等多学科跨界融合。其中，字体设计与现代标志设计、包装设计、插画设计、UI设计、书籍装帧设计、海报招贴设计、展示空间设计等紧密关联，体现出字体与版式设计的包容性及扩展性。从传统到新媒体行业，字体设计与版式设计正发挥着极其重要的辅助作用，并逐渐成为各领域设计的重要元素。

本课程作为设计类专业的重要的前导课程，研究设计领域中不可或缺的活跃因子：文字、图形与色彩的复杂关联，能在视觉设计过程中学习重要的系统理论知识，并积累实战经验。平面设计领域包括标志设计、企业VIS形象设计、商业广告设计、插画设计、包装设计等；新媒体艺术领域包括UI交互界面设计、数字媒体后期制作、电视栏目包装。

运用设计领域中各组成部分的设计原则和方法，通过系统学习该课程，使学生掌握字体设计的科学理论知识、字体设计创意方法和表现技术，达到提高团队或独立完成素材提炼和艺术的加工再创作，包括市场调查、策划、创意思维、方案提炼、图形图像绘制和方案、提案的综合性艺术设计表达能力。更重要的核心任务在于通过主题表现赋予画面生动的文字、图形、色彩关系，通过准确定位及运用科学知识，呈现具有深度思考的创意思维、设计风格、形象的表达；通过课程学习培养出具备接轨市场的职业能力的跨界人才。

本书主要基于市场化、项目化教学理念，有海量原创案例展示剖析；本书素材的选取具有典型性，贴合市场，实时性、科普性、有效性、经济性较强。本书是集课程导入与市场关联、字体及版式的低阶—中阶—高阶知识及实践目标、章节小节、综合训练、丰富的教学资源、视频案例讲解等于一体的综合教材，适用于教学及字体与版式相关工作及爱好者学习。

字体与版式设计因其学科知识理论与实践综合性较高，成为众多课程的先导课程。本书是笔者根据多年的数字媒体工作经历、新媒体产品内容设计经验与课堂教学经验总结，结合知识点，挑选典型案例精心编写而成。本书内容丰富，知识涵盖面广，素材及项目案例典型性强。每章结尾都有思维导图形式的小结与综合训练，可以加深读者对项目的深度解析，同时教师在教学应用中也更得心应手。

本书由重庆工程学院杨明慧编著，是科研课题"汉字文化的数字化内容设计研究"的阶段性成果。本书在编写过程中参考了相关书籍、图例，在此向相关作者表示感谢。由于编者才疏学浅，资料掌握有限，加之时间仓促，书中缺点、错误在所难免，敬请广大专家、读者批评指正。

编 者

Contents 目 录

第 1 章　课程导入与准备阶段 1
- 1.1　新媒体时代字体与版式设计理念及应用 2
- 1.2　字体与版式设计课程介绍 2
 - 1.2.1　课程目标 2
 - 1.2.2　教学目标 3
 - 1.2.3　职业职位拓展 3
- 1.3　新媒体时代字体与版式设计趋势解析 4
 - 1.3.1　字体标志化 4
 - 1.3.2　中国传统文化引领主流设计风格 4
 - 1.3.3　紧跟时事热点、节庆点 4
 - 1.3.4　简约粗体 5
 - 1.3.5　动态设计 6
 - 1.3.6　自定义字体 6
 - 1.3.7　动力学排版 7
 - 1.3.8　文字堆叠——文字云 7
 - 1.3.9　制作软件多元化 8
 - 1.3.10　知识产权保护问题 9
- 1.4　创作设计流程思维导图 10
- 1.5　创意字体设计工具包 13
 - 1.5.1　常用手绘工具 13
 - 1.5.2　常用设计制作软件 15
 - 1.5.3　创意思维方式的养成 17
- 思维导图 18

第 2 章　字体设计概述 19
- 2.1　文字的历史发展 20
 - 2.1.1　汉字起源与发展 20
 - 2.1.2　汉字的历史沿袭 24
 - 2.1.3　拉丁文字的发展 33
- 2.2　探秘文字属性 39
 - 2.2.1　符号属性 39
 - 2.2.2　文脉属性 39
 - 2.2.3　智慧属性 39
- 2.3　字体设计应用 39
 - 2.3.1　字体设计在传统媒体中的应用 39
 - 2.3.2　字体设计在新媒体中的应用 44
- 思维导图 46

第 3 章　字体设计基础 47
- 3.1　汉字结构与规律 48
 - 3.1.1　汉字空间结构 48
 - 3.1.2　汉字重心 49
 - 3.1.3　汉字字形特征 50
 - 3.1.4　汉字笔画构造 51
- 3.2　拉丁文字结构与规律 52
 - 3.2.1　空间结构 52
 - 3.2.2　字形特征 53
 - 3.2.3　拉丁字体分类 53
- 思维导图 54

第 4 章　字体创意设计 55
- 4.1　低阶——字体创意设计基础 56
 - 4.1.1　印刷字体应用规范 56
 - 4.1.2　字体创作流程解析 60
 - 4.1.3　基础造字法 61
- 4.2　中阶——字体创意设计表现技巧 74
 - 4.2.1　玩转笔画 74
 - 4.2.2　玩转结构重心 91
 - 4.2.3　玩转古今 94
- 4.3　高阶——字体创意设计效果及应用 98
 - 4.3.1　字体图形化 98
 - 4.3.2　动态设计 101
 - 4.3.3　空间表现 104
- 思维导图 105

第5章 版式设计入门攻略 107
- 5.1 版式设计概念 108
- 5.2 版式设计的核心要务 108
- 5.3 版式设计的创作流程 108
- 5.4 版式设计初识 110
 - 5.4.1 版式设计视觉构成要素 110
 - 5.4.2 版式设计的形式法则 126
 - 5.4.3 版式设计的视觉流程 133
- 思维导图 140

第6章 版式设计基础攻略 141
- 6.1 玩转编排专业术语 142
 - 6.1.1 版心 142
 - 6.1.2 版面率 142
 - 6.1.3 图版率 143
 - 6.1.4 留白 144
 - 6.1.5 页边距 144
 - 6.1.6 出血线 145
- 6.2 玩转网格系统 145
 - 6.2.1 网格系统初识 145
 - 6.2.2 网格系统类型与应用 146
 - 6.2.3 网格模块化思维 154
 - 6.2.4 利用有限的网格编排出灵活的版式 157
- 6.3 玩转版面类型及尺寸 158
 - 6.3.1 传统纸媒版面类型及尺寸 158
 - 6.3.2 常见新媒体版面类型及尺寸 159
- 6.4 印刷输出必备知识 159
 - 6.4.1 印刷输出前的检查工作 159
 - 6.4.2 印刷品及常用物料输出要求 159
- 思维导图 160

第7章 版式设计进阶攻略 161
- 7.1 玩转编排类型 162
- 7.2 玩转图形图像 167
 - 7.2.1 图形图像的属性特征 167
 - 7.2.2 图像的处理手法 167
 - 7.2.3 图形的处理手法 177
- 7.3 玩转版式文字 179
 - 7.3.1 文字编排必备知识 179
 - 7.3.2 标题文字的编排设计 180
 - 7.3.3 文本的编排设计 182
- 7.4 玩转色彩 185
 - 7.4.1 色彩的三大属性 185
 - 7.4.2 色彩的符号作用 186
 - 7.4.3 色彩的情感联想与象征 187
 - 7.4.4 色彩应用过程可行性设定 188
 - 7.4.5 版式设计色彩系统规范说明 189
 - 7.4.6 印刷宣传推广过程的相关要求 189
 - 7.4.7 版面色彩设计流程 190
- 7.5 玩转空间对比 190
 - 7.5.1 形状对比 190
 - 7.5.2 粗细对比 192
 - 7.5.3 大小对比 192
 - 7.5.4 明度对比 193
 - 7.5.5 透明度对比 194
 - 7.5.6 方向对比 196
 - 7.5.7 肌理对比 197
 - 7.5.8 色彩对比 198
 - 7.5.9 立体对比 198
 - 7.5.10 遮挡与叠加对比 199
 - 7.5.11 虚实对比 201
 - 7.5.12 正、负形空间 201
- 7.6 玩转主流艺术风格 203
 - 7.6.1 波普艺术 203
 - 7.6.2 极简艺术 204
 - 7.6.3 孟菲斯风格 205
 - 7.6.4 蒸汽波艺术风格 207
 - 7.6.5 赛博朋克艺术风格 208
 - 7.6.6 MBE插画风格 209
 - 7.6.7 立体插画风格 210
 - 7.6.8 故障艺术风格 211
 - 7.6.9 涂鸦艺术风格 212
 - 7.6.10 低多边形风格 214
- 思维导图 215

学生作品欣赏 216

参考文献 219

第 1 章

课程导入与准备阶段

1.1 新媒体时代字体与版式设计理念及应用

　　文字作为人类记录及传播信息的语言符号，是人类社会文明发展的重要载体。字体设计是探索文字的笔画、结构、造型规律的艺术创造活动。在新媒体设计体系下，字体与版式设计不再是单一的学科门类，而是心理、文学、历史、传播等多学科的跨界融合。字体设计与现代标志设计、包装设计、插画设计、UI 设计、书籍装帧设计、海报招贴设计、展示空间设计等紧密关联，体现出字体与版式设计的包容性及扩展性。

　　科技的发展与各种媒介的融合共生加强了艺术自由开放的文化环境，科技发展与人文发展给予了艺术工作者更大的舞台。近年来，众多优质平台（站酷、抖音、哔哩哔哩、微信、QQ 等）涌现大批极具特色的优秀字体设计师，同时为字体设计爱好者提供了广阔的学习、交流以及发展的平台。

　　动效和动画设计正在引领设计的主要趋势，体现在设计、时尚、插画、工业设计、建筑、摄影、美术、广告、排版、动画以及更多领域，从传统到新媒体行业，字体设计、版式设计正发挥着极其重要的辅助作用，并逐渐成为各领域设计的重要元素。

1.2 字体与版式设计课程介绍

1.2.1 课程目标

　　字体与版式设计由字体设计和版式设计两部分构成，该课程是高校艺术设计、数字媒体类专业学生的一门基础核心必修课程，是一门技术与艺术相结合的学科。

　　以多学科理论融合为支撑，以项目为驱动力（横向项目＋纵向项目＋商业项目）是本课程的特点。现在跨界越来越普遍，学科之间的界限越发模糊，将设计、文化、艺术、娱乐、视觉相融合，致力挖掘文化内涵，打造独特的视觉潮流，引导学生在主动探究、深度学习中去关注个体与他人、社会与世界、人类与自然是本课程的目的。

　　本课程作为设计类专业的重要的前导课程，是研究设计领域中不可或缺的活跃因子（文字、图形与色彩的复杂关联）。

　　通过系统学习该课程，使学生掌握字体设计的科学理论知识、字体设计创意方法和表现技术，达到提高团队或独立完成素材提炼和艺术的加工再创作，包括市场调查、策划、创意思维、方案提炼、图形图像绘制和方案、提案的综合性艺术设计表达能力。更重要的核心任务在于通过主题表现赋予画面生动的文字、图形、色彩关系，通过准确定位及运用科学知识，呈现具有深度思考的创意思维、设计风格、形象的表达，力求通过本课程的学习，培养出具备接轨市场并具有职业能力的跨界人才。

1.2.2 教学目标

根据本课程的工作任务和职业能力要求，结合项目的设计应用学习与实践，使学生具备文字和编排艺术设计表现的职业能力，所需知识、能力和素养目标如下。

1. 知识目标

（1）掌握字体发展历史轨迹，中、英文字体设计、创意字体设计的基本方法与基本程序，动态字体、动态海报设计制作方法。

（2）掌握版式设计的基本设计原理、方法、类型和规律。熟悉版式设计的视觉要素与构成要素。

（3）掌握版式设计中文字、图形与色彩在不同主题风格版面中的组合应用。

2. 能力目标

（1）能够利用文字、图形和色彩元素进行版式编排，达到信息的快速准确传递；能够进行广告、出版物、新媒体、产品设计等视觉项目版面的编排设计；能够根据行业标准进行版面的编排制作及印前处理；能够根据具体工作任务综合运用学科知识解决问题。

（2）能够将相关知识与软件融合完成内容设计工作，版面设计应有明确主题性、内容体现性和创新性。

（3）具备一定信息获取、归纳整合和表述能力。

（4）具备创造性思维及实验能力，对个人及团队作品的调研、创作、创新研究有独到见解。

（5）对行业新知识、新技术有敏锐性洞察能力。

3. 素养目标

（1）热爱本专业，注重职业道德修养，具有法律、诚信、团队合作精神。

（2）具有一定的文学艺术修养、人际沟通修养和现代意识。

（3）具有良好的文化修养和美学修养。

（4）掌握科学思维方法和科学研究方法。

（5）具有一定的产品意识和效益意识。

1.2.3 职业职位拓展

职业面向：杂志美编、字体设计师、LOGO 设计师。

职业拓展：视觉设计师、UI 交互界面设计师、企业形象设计师、网站美工、包装设计师等。

职业迁移：新媒体策划运营、新媒体后期制作、电视栏目包装等。

职业职位名称拓展如图 1-1 所示。

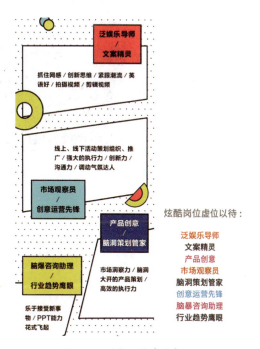

图1-1　职业职位名称拓展

1.3 新媒体时代字体与版式设计趋势解析

1.3.1 字体标志化

字体设计更趋向视觉图形化,字体设计也成为标志设计的典型代表形式,产品信息更易于识别记忆。小米公司标志如图1-2所示。

图1-2 小米公司标志

1.3.2 中国传统文化引领主流设计风格

传统字体与版式设计理念已相对落后,但现代字体与版式设计更注重从中国传统文化中汲取营养,探索人文属性的内涵建设。"国潮"崛起正当时,所谓"国潮",包含两层含义:第一,有中国传统文化的因素;第二,能将传统文化与时下潮流相融合而使产品更具时尚感。

运用中国文化经典符号,字体的转变也是迈向"国潮"最便捷的方式。例如,繁体字让"国潮"更加直观,让顾客深切地感受到历史中的中国。天猫"国潮行动"跨界海报如图1-3所示。

图1-3 天猫"国潮行动"跨界海报

1.3.3 紧跟时事热点、节庆点

因某一主题把字体、图形和色彩进行再设计编排时,紧跟时事热点、节庆点,它们传递给大众的信息应具有科学普及、人文关怀、警醒提示的作用,因此,社会责任感是每一个设计工作者应有且不可或缺的。设计师们遵循人类社会发展的轨迹,在生活的点滴中培养出敏锐的市场洞察能力,我们生产和传播的应是有深度的、助力提升大众审美的、有温度的设计。

百度,中国最大的搜索引擎,但百度LOGO平台(https://logo.baidu.com/)不一定众所周知。以"Baidu百度"品牌字体为字体设计原型,设计团队针对国内外重要节庆日、时事热点事

件推出实时性设计（见图1-4～图1-6）。

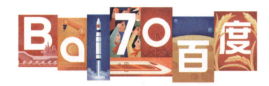

图1-4　2019年国庆节LOGO

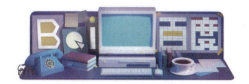

图1-5　JAVA语言纪念日LOGO

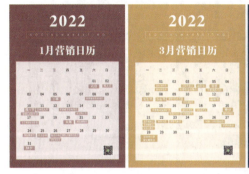

图1-6　2022年度营销公关日历

1.3.4　简约粗体

为强调、突出某些特定内容，使其成为视觉中心或主体，有趣的文案故事配上简约粗体成为年轻群体彰显个性、表达自我的方式。此类方法常被应用于产品包装设计等领域，针对目标人群精准引导（见图1-7、图1-8）。

图1-7　某综艺节目视觉宣传

图1-8　大型户外视觉宣传

1.3.5　动态设计

动态图形是近年来的设计趋势，在视觉设计中有着出色的表现，它不仅增强了视觉设计的效果，也让产品信息更易于理解和记忆。在字体和板式设计版块，动态设计主要表现为动态海报、动态字体设计，与动态图形、MG 动画、H5 广告、微交互效果搭配，相得益彰。

"京东微信购物"动态海报视觉宣传如图 1-9 所示。

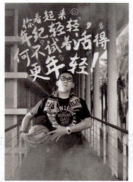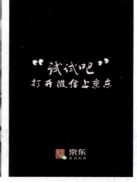

图1-9　"京东微信购物"动态海报视觉宣传

1.3.6　自定义字体

自定义字体与自定义模板、自定义皮肤、自定义图标、自定义工具栏等功能相仿，用户选择自己喜爱的字体风格进行付费服务，并融入丰富多元的产品界面，为用户提供个性化、定制化体验，大幅度激发产品与用户之间的共情效应。

例如，手机"主题商店"中有彩色字、节日、情人节、文艺清新、卡通、卡哇伊、治愈、浪漫、爱情等付费主题字体可选。其上线字体与字体设计公司达成相关协议授权，手机平台享有移动设备界面装饰、替换系统字体发布权，

图1-10　华为"主题商城"菜单界面

并对其字体享有修改权和收益权（见图1-10和图1-11）。

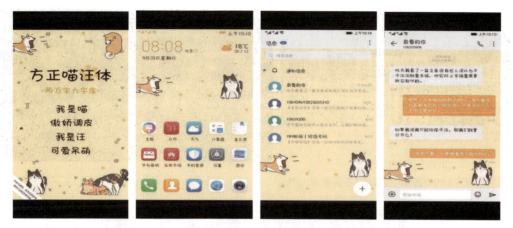

图1-11　华为"主题商城"方正喵汪体手写字体主题效果

1.3.7　动力学排版

动力学是理论力学的一个分支学科，它主要研究作用于物体的力与物体运动的关系。以动力学为创意制造连环反应，并进行动态字体动力学类型探索成为潮流趋势。动力学字体排版如图1-12、图1-13所示。

图1-12　动力学字体排版1(扫码看设计上)　　　　图1-13　动力学字体排版2(扫码看设计下)

1.3.8　文字堆叠——文字云

文字云，来源于网页中经常运用的标签云，后来慢慢演变成了一种设计形式，从根本上来说，其实就是把文字堆叠在一起，利用各种错位排版布局形式，完成文字的视觉呈现。文字云制作可快速形成文字堆叠创意版式，文字云图标、文字云LOGO、文字云海报效果应运而生，目前也常出现在演讲、发布会等公开场合。目前支持文字云制作平台较多，推荐在线云文字、海报生成工具等。

重叠、无限复制、堆叠的文字，仿若充满玄幻的图形世界，能营造大方、时尚版面并给人无限想象空间，在吸引注意力使人记忆深刻的同时，让人不自觉跟着"导演"仔细阅读"故事内容"，最有趣的是，创造了神奇的"卡顿""弹幕"的洗脑效果。

设计中经常会使用文字堆叠（讲故事）的方式，用有趣的文案内容定位社群文化，一个好的故事可以帮助用户更轻松地理解产品，帮助用户创造轻松、流畅的产品体验。此文字云

设计效果如图 1-14～图 1-16 所示。

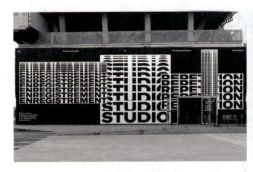

图1-14　Trempo音乐学校品牌视觉形象设计

图1-15　罗振宇跨年演讲中的文字云

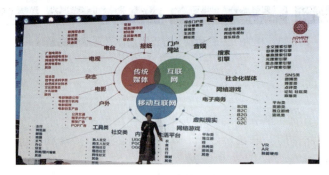

图1-16　演讲中的文字云

1.3.9　制作软件多元化

字体与版式设计的常规制作软件有矢量软件、位图软件，近年来，Photoshop、Illustrator等二维软件还推出了三维效果工具插件。

新媒体时代下的字体与版式设计普遍使用二维、三维、后期、手绘、文字云等软件，或在线制作工具综合完成设计任务，使视觉与体验感信息交换更契合用户需求，促进产品与用户的共同想象、共情效应。字体与版式设计常用软件（箭头使用频率较高）如图 1-17 所示。

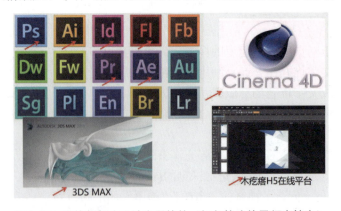

图1-17　字体与版式设计常用软件（红色箭头使用频率较高）

1.3.10　知识产权保护问题

随着科技的迅猛发展，互联网日益普及，设计工作者拥有海量资源库可随时下载使用。在商业化高度集中的今天，我国知识产权保护及相关法律不断健全，知识产权引发的各种纠纷问题应引起设计工作者高度重视，务必增强法律风险防范意识，避免因法律纠纷而造成重大经济损失。常见知识产权有商标、著作权、发明、实用新型、外观设计等。中国版权保护中心官网如图1-18所示。

图1-18　中国版权保护中心官网

设计师是否为高危行业从业者？有哪些"坑"要注意？请扫描以下二维码查看。

图二维码3
老字号可以用作商标吗？

图二维码4
王老吉商标案

图二维码5
江小白案

图二维码6
广告法禁用词

注意事项1：知识产权问题

设计过程中应尤其注意下列知识产权问题：商标权、字体版权、图片版权（肖像权、摄影版权）、IP版权等。叶根友字体官网有关字体版权的使用说明如图1-19所示。

注意事项2：字体使用的版权问题

字体使用分为4种情况：商业收费、个人收费、商业免费、个人免费使用。

在这个各类字体格式网络下载资源随处可见的时代，原创显得格外珍贵。将未被授权字体应用于全媒体商业发布，例如网站、海报、包装、微信公众号平台等，又或是商用字体、字形超过30%相似度，均被视为字体版权侵权行为。因此，设计从业者应格外注意字体使用过程中的下载权、使用权的区分。一切商用化字体都应有授权才可使用，否则就属侵权行为。

图1-19　叶根友字体的使用说明

注意事项3：免费商业字体

国内外字体生产商为大众提供了大量优质免费及付费字体服务，需要注意的是，微软公司只有微软雅黑体的使用权，真正的版权属于方正字体，因此，微软雅黑字体也非免费商业字体，可用免费商业字体有思源黑体、思源宋体、站酷黑体、站酷快乐体、站酷高端黑、站酷意大利体、阿里普惠体、庞门正道标题体、庞门正道轻松体、庞门正道粗书体等。注意字体版权引起的纠纷及解决办法如图1-20所示、免费商用字体如图1-21所示。

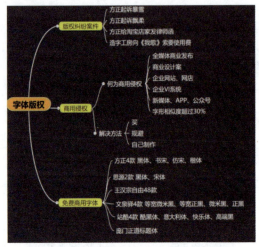

图1-20 字体版权引起的纠纷及解决办法

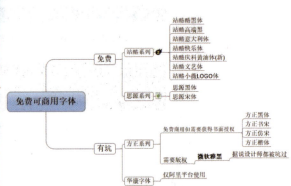

图1-21 免费商用字体一览表

1.4 创作设计流程思维导图

1. 设计行业结构图

在项目开展前，应对设计公司构架有基本认知，例如公司性质、主要业务范畴、职责要求、规章制度，如此便于后期工作的顺利开展。设计行业结构如图1-22所示。

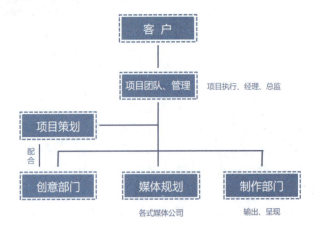

图1-22 设计行业结构图

2. 设计行业职位划分

对设计公司结构大体了解后，应对各部门具体职位名称、职责分工认真研究并仔细解读，设计行业主要部门如图1-23所示。在正规招聘网站上搜索相关公司职位要求并做对比分析，应结合市场发展趋势及自身特长提前规划个人职业发展方向，适应市场快速发展对人才的要求。

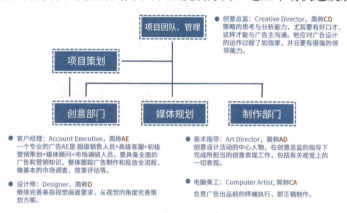

图1-23　设计行业主要部门示意图

3. 设计阶段的职责与分工

制作重点不同，因此将设计步骤分为前期、中期、后期，或分为印前、印后。设计阶段的职责与分工如图1-24所示。设计前期主要承担策划创意的任务，这也是设计最核心的步骤，负责项目的整体把控及定位；设计中期是根据前期的策划创意进行制作的重要过程，对创作团队制作执行力、沟通协作能力有较高要求，根据后期线上或线下推广环境不同，对制作物料内容进行中期严格的行业规范，例如色彩模式、尺寸、分辨率，根据工艺提前做好规范设定，避免后期对接出现错误造成损失；设计后期承担印刷、执行、推广、剪辑制作、对接交付等任务，因此对设计团队材料、印刷工艺流程、平台运营推广有严格要求。

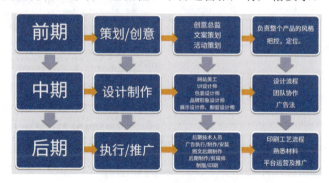

图1-24　设计阶段的职责与分工示意图

部门分工细化程度高，员工业务素质能力强，且具有设计前期、中期、后期整合营销承接能力的公司普遍受到甲方的欢迎。

4. 传媒公司作业流程

项目启动前，负责人根据整体作业流程进行分工布置，各部门明确各自职责及前后分工，

提高工作效率,提升专业化运作水准,使甲方享有愉悦且专业化的体验,有利于再次合作。传媒公司作业流程如图1-25所示。

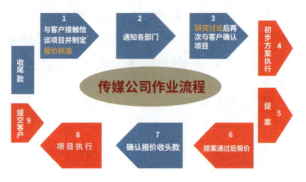

图1-25　传媒公司作业流程

5. 创意简报

制作创意简报目的是明确项目工作性质及现有情况,明确重、难点和厘清前期准备工作内容,创意简报如图1-26所示。填写工作描述需要搞清楚本次项目重点是系列海报,是画册楼书,是品牌推广,还是其他?创意简报有助于项目更有目标方向,使策略的调研及开展顺利进行。命题策略单《小快克》如图1-27所示。

图1-26　创意简报　　　　　　　　　图1-27　命题策略单《小快克》

1.5 创意字体设计工具包

字体与版式设计爱好者及从业人员应具备与时俱进的相关知识理论、手绘、软件制作、创新思维、作品表述等综合能力。

1.5.1 常用手绘工具

针对项目开展字体或相关版式设计（包装、画册、海报、书籍等一切视觉设计），直接利用软件制作，忽略手绘过程，似乎可以节省大把时间，但却忽视了手绘重要的思考和试错过程，盲目动手反而会效率低下。

1. 速写本等实物载体+板绘

在设计前期，设计师应有意识地养成手绘及思考习惯。手绘最大的优势就是便捷，是日常练习和记录灵感的神器，很多优秀作品都是在灵感突发时第一时间用手绘记录。

纸质速写本及其他手绘辅助工具是必备的，此外，不同材质纸张、墙面、衣物等实物均可作为载体，日常及娱乐的同时，优秀作品更有艺术品装饰收藏的价值。纸张与颜料交融产生肌理感是板绘无法比拟的。速写本如图1-28所示，3D墙绘如图1-29所示。

图1-28 速写本

图1-29 3D墙绘

板绘作为科技进步的产物，搭配很多软件可以实现纸张、笔触、颜色等方面的仿真效果，但最终的效果还是没办法和手绘完全一致。板绘优势在于方便调整和修改，可以大大提高效率，因此，很多设计工作者喜欢选用板绘记录、板绘草图描摹来辅助速写本，此类方法有助于提升前期创意思考能力。手绘能力是每个设计工作者必不可少的核心能力之一。板绘工具——手绘板/平板电脑如图1-30所示。

2. 品类丰富的笔

（1）铅笔

铅笔是手绘造型的好搭档（见图1-31），软、硬铅笔搭配塑形能力强，线条轮廓明朗，便于修改，适合绘制字体或版式草图。H代表硬度，B代表软度。HB、2B为硬铅，线条感硬朗，但易伤纸张纹理；3B、4B硬度适中；5B、6B为软铅；还有彩色铅笔，根据个人需求搭配使用以达到草图效果。常用手绘工具如图1-32所示。

图1-30　板绘工具——手绘板/平板电脑

图1-31　铅笔　　　　　　　　　　　图1-32　常用手绘工具

（2）针管笔

针管笔是很多手绘爱好者的必备，针管管径的大小决定手绘线条的宽窄，可画出精确且具有相同宽度的线条。其均匀稳定的线条感受到景观设计师、室内设计师、视觉设计师绘图时的特别青睐，是设计师草图描边优化的首选。其针管管径有 0.1~2.0mm 的各种不同规格，在设计制图中至少应备有细、中、粗三种粗细的针管笔（见图 1-33）。

（3）平头笔

平头笔因笔头粗细不同可以保持一定粗度的线条，有点接近绘制 POP 字体时马克笔宽头一侧的使用方法，平头笔也可用来大面积涂色。在字体设计时，哥特体即是由平头笔所表现（见图 1-34）。

图1-33　针管管径不同规格的针管笔　　　图1-34　平头笔绘制的哥特字体

（4）美工笔

美工笔是借助笔头倾斜度制造粗细线条效果的特制钢笔，可营造刚劲有力的笔锋效果，被广泛应用于书法字体创作（见图1-35）、美术绘图、硬笔书法等领域，是艺术创作的重要工具。

（5）毛笔

毛笔，是我国传统的书写绘画工具，至今仍在使用。不同笔头、材质毛笔如图1-36所示。古代先贤创作了大量优秀书法、绘画作品并留传至今，被人们传颂。

图1-35　美工笔书法效果　　　　　　　图1-36　不同笔头、材质的毛笔

为便于人们使用及携带，软头毛笔应运而生，它是人们进行书法创作及创作水墨效果的好帮手，软头毛笔如图1-37所示。

（6）压感笔

压感笔（见图1-38）是指绘图用的数码压力感应笔，一般配合数位板一起使用。目前，有需要安装电池的有源压感笔和依靠数位板提供无线电源的无源压感笔两种。

压感笔笔头具有压力感应，可以根据使用者用力的大小，模仿出不同压力写或画出的图像。再配合各种笔刷效果，例如可以模仿毛笔、铅笔、钢笔等画出层次分明的水墨画面或线条等。

图1-37　软头毛笔　　　　　　　　　　图1-38　压感笔

1.5.2　常用设计制作软件

1. Photoshop

Photoshop（简称PS），作为一款最实用的图像处理软件，基本是所有设计工作者学习的第一款软件。它的应用领域非常广泛，在图像、图形、文字、视频、出版等方面都有涉及，并应用于平面广告创意、效果图后期、界面设计、字体图标设计等领域。

2. Illustrator

Illustrator（简称 AI）作为目前功能最为强大的矢量绘图软件之一，因其与多款软件均出自 Adobe 公司，快捷键等各方面转换互通性便捷，受到广大用户的喜爱。在字体设计处理方面显示出强大的实用性。

3. InDesign

InDesign（简称 ID）软件是一个专业排版领域的设计软件，是专业出版领域的新平台。在数字出版领域显示了出色的交互效果。

4. After Effect

After Effect（简称 AE）是 Adobe 公司推出的一款图形视频处理软件。它可以将已完成的字体、版式、创意设计在软件中进行动态效果处理，形成有趣的创意片头，与 Premiere 是目前新媒体领域制作的主力软件。

5. 3D Studio Max

3D Studio Max（简称 3ds Max）软件广泛应用于广告、影视、工业设计、建筑设计、多媒体制作、游戏等领域。比如片头动画和建筑动画的制作，与平面设计软件结合进行字体设计，它的视效更为出色。

6. Animate CC

Animate CC（简称 AN）由原 Adobe Flash Professional CC 更名得来，支持其原优秀网页动画设计软件，是交互式动画设计工具。可将音乐、声效、动画以及富有新意的界面融合在一起，以制作出高品质的网页动态效果。同时在 Flash SWF 文件的基础上，加入了对 HTML5 的支持。

7. H5广告制作平台

通常人们说的 H5 就是 H5 广告，是第五代 HTML 的标准规范，基于移动终端的营销宣传手段。其包含的主要技术有页面素材加载、音乐加载播放、可滑动的页面、动态的文字和图片。因其制作平台易上手、操作便捷、优秀的互动趣味性，受到众多品牌的青睐，如微信、淘宝、京东等平台广为使用，可谓媒体快速传播时代的得力助手。

结合主题将已设计好的字体、图形、插画、色彩与 H5 广告在线制作平台结合，会产出互动性极强的营销广告，有趣的动态互动内容会更吸引人。

目前 H5 广告的制作平台主要有：微页（微信平台）、MAKA、WPS 秀堂、Epub360、IH5、木疙瘩等（见图 1-39）。可根据软件特点进行选择，当然，效果更丰富的 H5 广告还要结合后期制作剪辑软件等综合实现。

8. CINEMA 4D

CINEMA 4D（简称 C4D）是一款突破自身的三维设计和动画的软件。可以轻松进行专业的建模、动画、渲染（网络渲染）、角色、粒子以及新增插画等功能操作，CINEMA 4D 是所有 3D 艺术家的完美选择，可轻松获得惊艳的效果，为动态效果制作创造无限可能。

图1-39　H5广告制作平台

1.5.3　创意思维方式的养成

出色的创意能够建立起品牌（产品）与用户的关联，充分体现在产品创意输出过程中用户对该信息的输入、认知、共情、分析、记忆和购买的整个闭合轨迹过程。

培养自己从品牌（产品）和消费者不同视角观察、换位思考的习惯。善于从各种调查报告、数据分析中洞悉行业发展趋势，为品牌（产品）提供贴近市场动态发展的设计方案。

1. 敏锐的市场洞察力

（1）营销日历法

营销日历是遵循人类社会发展的轨迹而展开的一系列的营销决策活动，是有精准的地域性、时效性特征的"时间轴"。所有的品牌（产品）在进行社会活动时必参考当季"时间轴"围绕产品开展相关设计工作。营销日历法有助于培养设计工作者敏锐的市场洞察力。

（2）用户侧写法

侧写是指根据研究对象的行为方式推断其心理状态，从而分析其性格、生活环境、职业和成长背景等信息。而侧写师拥有超乎常人的敏锐的观察、思考和分析能力。

将侧写运用到现代消费群体行为的洞察分析中，反馈到策划、创意、设计和执行环节会更有针对性，产品获得的市场认可度会更高。

2. 解决问题的执行力

（1）思维导图法

思维导图可以帮助各行各业人士梳理思路，把握重点、快速找到解决问题的有效途径。可将看似无关的知识点系统化、规律化、结构化，是优化执行力的有效助手。例如，在字体设计、标志设计创意之初有助于梳理思路，找到方向。

（2）创意思维方法

创意过程实际上是一个极其重要的认知过程。例如向大师致敬，从他们的创作中去寻找并体会创意的灵动。常用到的创意思维方法有：发散思维、联想思维、逆向思维和跳跃思维等。

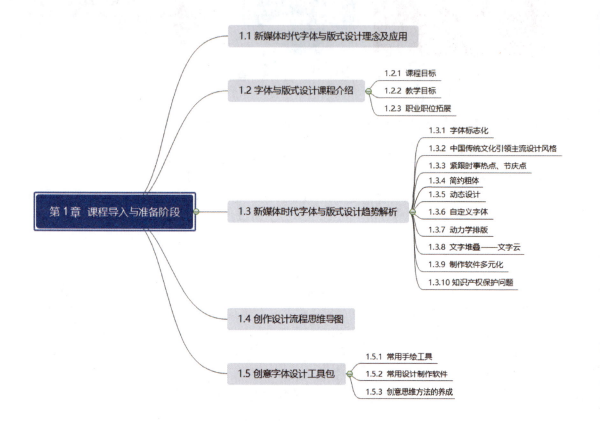

作业布置

第 2 章

字体设计概述

2.1 文字的历史发展

2.1.1 汉字起源与发展

中国古代的甲骨文（见图2-1）、古代美索布达米亚的楔形文字（见图2-2）、古埃及的象形文字（见图2-3）、中美洲的玛雅文字（见图2-4），被认为是世界上最古老的四大文字系统。后三者早已消失在历史的长河之中，中国的汉字是上古时期各大文字体系中唯一传承至今的语言文字。

图2-1 甲骨文骨片

图2-2 楔形文字

图2-3 古埃及象形文字

图2-4 玛雅文字

1. 汉字起源

我国有仰韶、双墩、半坡、大汶口、吴城等地出土的大量原始陶器图案、兽骨、石器、文字及刻划，这些符号出现的时间比殷商时期的甲骨文要早3000多年，从可考证的记载中可以解读出，这些原始文字及符号对汉字的演变及发展有重要的开拓意义。

2. 汉字发展

1) 汉字三大重要发展阶段

中国汉字历经几千年的变化与发展，经历了原始"图画文字""表意文字""表音文字"三大重要发展阶段。

（1）图画文字

图画文字是指在表意文字诞生之前，出现的类文字的刻画符号，例如考古挖掘的岩画、文字、刻画、刻符等（见图2-5～图2-8）。它们大量出现在原始陶器、兽骨、石器图案上，记录、交流人们的生产生活经验。这些具有信息要素的"图画符号"是沟通交流、识别记录的一种语言表达。

图2-5　贺兰山岩画

图2-6　宁夏大麦地史前岩画

图2-7　史前岩画——涉猎场景

图2-8　陕西半坡彩陶——人面鱼纹彩陶盆
（仰韶文化、陕西历史博物馆藏）

（2）表意文字

表意文字也称象形文字，古埃及象形文字和中国古代的甲骨文都是最古老的象形文字。表意文字由图画文字演化而来，汉字的最初设计源于对大自然事物的观察与提炼，含义深刻、表现丰富，用最原始、最形象描摹事物的方式记录其外形特征（见图2-9～图2-21）。人们普遍认为，象形文字是产生最早的文字。中国是最早发明象形文字的国家之一，也是世界上仅存的依然沿用古老汉字的国家。

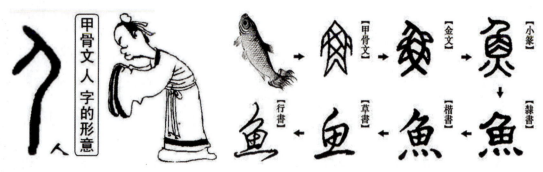

图2-9　象形文字"人"的由来　　　　　图2-10　"鱼"字的象形演变过程

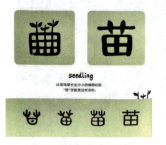 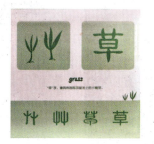 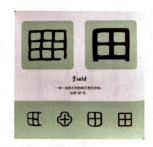

图2-11　《汉字是画出来的》——"苗"字的演变　　图2-12　《汉字是画出来的》——"草"字的演变　　图2-13　《汉字是画出来的》——"田"字的演变

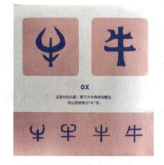

图2-14　《汉字是画出来的》——"牛"字的演变　　　　图2-15　《汉字是画出来的》——"羊"字的演变

图2-16　《汉字是画出来的》——牛、羊在田间悠闲地散步　　图2-17　《汉字是画出来的》——森林里，狐假虎威，龟兔赛跑

图2-18 《汉字是画出来的》——"鼠"字的演变

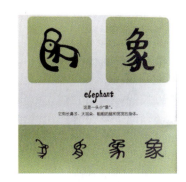
图2-19 《汉字是画出来的》——"象"字的演变

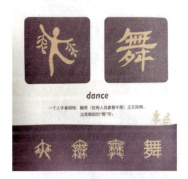
图2-20 《汉字是画出来的》——"舞"字的演变

图2-21 《汉字是画出来的》——小草冒出了嫩芽

（3）表音文字

日常生产生活中，人与人需要通过文字进行交流、说明、记录、表达。社会生产活动中，社会协作、自我认知不断加强，人们的各种情绪需要表达、传递，进而展示出来。人类语言的探索，进化升级，是通过本能而形象地模仿自然界动物、自然现象的声音。因此以象形文字为基础，汉字发展成了表音文字，如《六书》造字法的象形、指事、会意、形声，用字法的转注、假借，造字方法大大丰富了汉字的发展（见图2-22），但造字仍须建立在原有的象形文字基础上。表音文字有利于抽象思维，汉字90%的是形声字（见图2-23）。

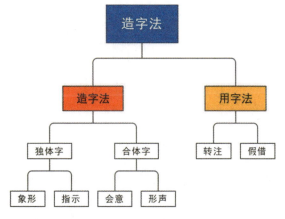

☆形声字的形旁和声旁有六种组合]
✔ 左形右声：呀　蹲　鲸　辅
✔ 左声右形：刹　领　邨　翻
✔ 上形下声：苍　菲　茯　岗
✔ 上声下形：鳌　岱　华　慧
✔ 外形内声：凰　园　疤　固
✔ 外声内形：问　闻　闷　病

图2-22 "六书"造字法、用字法　　　　图2-23 汉字中形声字组合法

世界上大多数国家的文字都是表音文字。其可分为：①音节文字，用一个字母代表一个音节。如日语假名。②音位文字，用一个字母代表一个音位。如英语、法语等使用的拉丁字母，俄语使用的斯拉夫字母，阿拉伯语、维吾尔语使用的阿拉伯字母。

2）汉字的今天

世界上以汉语作为官方语言的国家只有中国、新加坡两个，使用人数目前超过了14亿。随着科技的快速发展，世界交流越发频繁，将汉语作为一门外语来学习的人也越来越多。由此对中国文化的研究、汉字文化的研究已经遍及各行各业（见图2-24）。

图2-24　国外唐人街的汉字招牌

2.1.2　汉字的历史沿袭

中国历代皆以汉字作为主要的官方文字，这是汉字从上古时期各大文字体系中唯一传承至今的重要原因。汉字的发展历史极其悠久，字体也丰富多样，有甲骨文、金文、篆书、隶书、草书、楷书、行书等诸多书体。

"字体"即为"书体"，历史上，中国书法艺术已形成了独特的造型规律及理论体系。历经上千年的锤炼，派生出多元化的艺术表现形式，如书法、篆刻、绘画等。现代视觉设计中书法字体仍然很重要。

1. 甲骨文

甲骨文又称"契文""甲骨卜辞""殷墟文字"或"龟甲兽骨文"。其起源于图画，既是象形字又是表音字。公元1899年河南安阳县出土的龟甲和兽骨上的商代甲骨文，已有3000多年的历史，是中国已知最早的成体系的文字形式。从出土文物资料可知，商朝的文字有甲骨文、陶文、玉石文和金文等，所以中国真正意义的文字实际出现在商朝。甲骨文也是世界上最古老的四大文字系统之一，是成熟最早的汉字，这种文字体系演变并沿用至今。

甲骨文是古人用于记载占卜吉凶的卜文，刻于龟甲或兽骨上。甲骨文多采用刀刻或朱书、

墨书形式，排版沿甲骨的方向。由于甲骨本身骨质软硬不同、刀子锐利顿挫不一，刻出的笔画粗细、结构错落不一，呈现出原始、古朴的韵味，如图2-25所示。现已发现的甲骨文字有近5000个，考古学家和文字学家分析、推断，目前能够辨识的有2000字。

图2-25　甲骨文骨片

"汉仪陈体甲骨文"是由清华大学美术学院陈楠教授创意设计，与汉仪字库共同开发完成的一款设计字库。作品基于陈楠教授对甲骨文近二十年的研究和设计实践，在古文字学与甲骨文书法原理的指导下，运用其首倡的"格律设计"方法论揭示了古老的甲骨文所蕴含的数学之美，建构了一套完整的设计体系，旨在为甲骨文的字库设计量身打造标准化的、具有延展性的现代设计规范，探索出一条结合数字技术与当代视觉语言，对于中华传统文化符号加以活化设计的新路径，如图2-26～2-29所示。

图2-26　汉仪陈体甲骨文字符集包含3500个字（陈楠作品）

图2-27 "吉祥成语系列"——歌舞升平(陈楠作品)

图2-28 "吉祥成语系列"——太平有象(陈楠作品)

图2-29 "吉祥成语系列"——风调雨顺(陈楠作品)

2. 金文

金文主要是指浇铸或刻凿在青铜器上的铭文，当然也有浇铸或刻凿在食器、酒器、兵器上的文字，中国在夏代就进入青铜时代，因西周以前称铜为金，故称金文。"鼎"是划分王与诸侯等级的重要礼器，"钟"是大型乐器，又因钟鼎上的字数居多，其主要记载内容多是重要历史事件、颂扬祖先及王侯的功德，故称作钟鼎文。

这一时期器物承载的文字内容量从数十字到数百字，同时由于这时期铜的冶炼和铜器的制造工艺发达，金文笔画有了等宽、圆润线条感，排版均匀等距竖排方式，较甲骨文时期从内容完整性到工艺艺术性都有惊人的发展，金文出现的时代也被视为中国汉字艺术发展史的首次巅峰时代。西周金文比较盛行，主要有《毛公鼎》（见图2-30、图2-31）《散氏盘》等，风格结构自然且多变，笔法圆润且峻拔，疏密有致。西周晚期的金文使大篆发展成熟。

图2-30　毛公鼎（现藏于故宫博物院）

图2-31　毛公鼎铭文拓本

3. 篆书

"篆书"是大篆、小篆的统称。

大篆指金文、籀文、六国文字，它们保存着古代象形文字的明显特点，逐步剥离图画本体，发展为线条化更柔和且均匀、简练且生动，字体结构逐渐整齐、规范。大篆"福"如图2-32所示。

小篆也称"秦篆"，是秦始皇统一中国后，官方统一的文字。它是汉字历史上的首次统一，在汉字历史发展进程中具有历史拐点的重要意义。秦始皇统一六国后，提出"书同文"，命令李斯整理"秦篆"，为统一书体。李斯的《峄山刻石》，就是秦篆的代表之作。小篆是顺应时代变革的产物。小篆较大篆，形体、笔画均已省简，字数增加，字形严肃，严谨规范，规范性、艺术性较大篆得到增强（见图2-33、图2-34）。

图2-32　大篆"福"

图2-33 小篆"福"　　　　图2-34 秦《峄山刻石》拓本

4. 隶书

秦始皇统一小篆为官方文字后,小篆在政务文书、生产生活记录的应用日渐繁多,人们对文字书写的便利性、省简性、规范性也提出了更高要求。

隶书在篆书基础上应运而生,隶书也称"隶字""古书"。相传,隶书是秦末的程邈在狱中苦心钻研十年整理设计的。隶书在小篆基础上加以简化,又把小篆均匀、圆润的线条变成平直、方正的笔画,便于书写;字体庄重威严,书写略微宽扁,横画长而直画短,讲究"蚕头燕尾""一波三折";整体字形呈扁方形。

隶书上承篆书,下启楷书,分"秦隶"(也叫"古隶")和"汉隶"(也叫"今隶"),两汉隶书尤以东汉诸碑为其大成之作,如《石门颂》《亿瑛碑》《西狭颂》《史晨碑》《曹全碑》(见图2-35)《张迁碑》《西岳华山庙碑》等都是垂范千古的杰作,对后世书法有举足轻重的影响,是古代文字向书法、现代文字转变的重要转折。

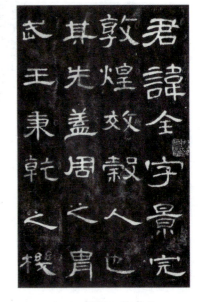

图2-35 隶书《曹全碑》

5. 草书

草书是从汉字规范形态中发展出的快速书写的手写体。草书并不是随心所欲地乱写,而是按一定规律将字的点画连字,结构简省,偏旁假借。其主要特征是笔画带钩连,包括上下钩连和左右钩连。草书的发展历经了篆草、隶草、章草、今草和狂草。历代书法大家书写的草书"福"字如图2-36所示。

从篆草到章草,从民间流行的简化易于书写逐渐到官方的规范管理,呈现快速手写、容易辨识、有章可循、实用推广的特征。当今普遍流行的草书是指今草,到唐代兴起的狂草。

其结构均没有规范化,依然混乱,其信息识别及传播功能大大降低,但就其艺术性而言,在突破了一贯等距平衡的结构基础之上,作者创作更加随性,作品更加飘逸豪迈,独具韵味,艺术审美性大大提升。今草的代表作如晋代王羲之的《初月帖》(见图2-37);唐代的张旭和怀素是著名的狂草书法家,代表作如张旭的《草书古诗四帖》、怀素的《自叙帖》等。

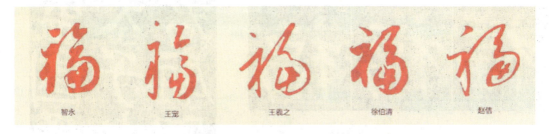

图2-36　历代书法大家书写的草书"福"字

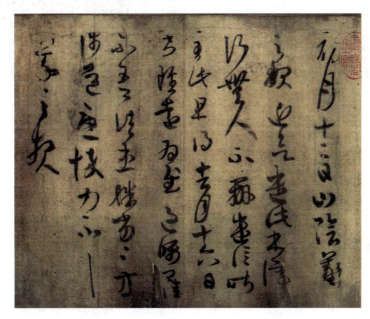

图2-37　东晋　王羲之　草书《初月帖》

6. 楷书

楷书也叫正楷、真书、正书,始于汉末,盛行于魏晋以后,通用至今。楷书是从隶书演变而来,字形结构沿袭了隶书的扁方形并发展为正方形,同时吸纳了草书笔画简单的精髓。笔画形式上对"蚕头燕尾""一波三折"的装饰性进行简省,其笔画横平竖直、端庄规范、清晰有力,工整性、易读性受到人们的广泛喜爱。唐代的楷书如唐朝国力强盛一样空前兴盛,书体成熟,名家辈出(见图2-38~图2-40)。"楷书四大家"分别是初唐的欧阳询(欧体)、中唐的颜真卿(颜体)、晚唐的柳公权(柳体)、元朝的赵孟頫(赵体)。

楷书一直以来被认为是汉字的标准字体,是汉字的正宗书法,占据着正统的地位,并被作为官方文字广泛用于书籍、公文、信函等。楷书一直沿用至今,是普适度最高的标准字体之一。

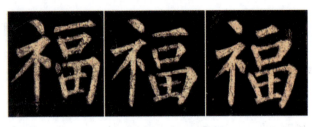

图2-38　唐　柳公权　楷书　《玄秘塔碑》中的"福"字

图2-39　唐　颜真卿　楷书《多宝塔碑》中的"福"字

图2-40　唐　颜真卿　晚期楷书《颜家庙碑》

7. 行书

行书约产生于东汉末年，在楷书的基础上发展而来，是介于楷书与草书之间的一种字体。一方面，行书提升了楷书的书写速度；另一方面又避免了草书辨识度低不易阅读的问题。因行书兼具草书曼妙、流畅的书写节奏和楷书易于识别的特点，受到人们的广泛推崇。其实用价值、艺术表现力强，宋代达到顶峰并一直沿用至今。其主流地位稳固不变，在现代视觉设计领域的重要地位越发凸显。

行书书法家中最著名的是有"书圣"之称的东晋书法大家王羲之，他的代表作《兰亭序》，赞誉为"天下第一行书"，前人以"龙跳天门，虎卧凤阙"形容其字雄强俊秀。唐朝颜真卿行书《祭侄稿》如图2-41所示。

图2-41　唐　颜真卿　行书《祭侄稿》

8. 宋体

中国的隋唐时期出现雕版印刷术，宋代活字印刷术的发明及盛行，使得信息传播能力大大增强。为适应印刷工艺的规范，宋体应运而生。宋体使用朝代来命名，它并不属于传统意义上的书法，只是一种印刷体。

中国的雕版印刷术出现在隋唐时期，世界现存最早的雕版印刷品是公元868年印刷的《金刚经》，现藏于大英博物馆。

最早的活字印刷术出现在公元1040年前后，由宋朝人毕昇发明，活字印刷术具有便捷性，其在很大程度上解决了雕版印刷术既费时又费工费料的问题，印刷术对促进我国和世界文化的交流发展起到了巨大的助力作用，同时为印刷字体的发展提供了良好的契机。

宋体起源于唐宋，盛行于明清（见图2-42、图2-43）。经过几百年的发展，在宋体字的基础上，为适应雕版印刷和活字印刷的需要又衍生出长宋、扁宋、仿宋等多种新生的字体。例如"仿宋体"，其字体结合了宋体的结构和楷体的笔法，结构均匀、笔画粗细相等，既适用于印刷刻版，又适合人们阅读，因此其一直沿用至今，是出版印刷的主要字体。受近代西方印刷术的传入及西方文字的影响，又出现了黑体、美术字体等新生的字体样式，目前我国已有多套字库，如方正字库、汉仪字库、华文字库、阿里巴巴字库等。

图2-42　宋刻本《春秋经传集解宣上第十》　　　　图2-43　明刻本《颜氏家训》

9. 装饰字体

汉字具有信息传达载体与艺术审美等多重功能。我们的祖先早在3000年前就挖掘出了汉字的装饰性功能，如古钱币、印玺、碑文、年画、春联、砖石镶嵌、民间剪纸、汉字绘画、符咒文字设计等，形成具有装饰性的汉字纹样。古人创造了优美的创意装饰字体，如龙书、穗书、鸟迹篆、蝌蚪文、龟书、鸟虫书、凤尾书、芝英篆、金剪书等，它们都是以物象造型的文字，形态优美。

以吉祥文化中的合体字为例（见图2-44、图2-45），中国古代"书""画"字形相似，象形文字源于图画，在不断的发展过程中，象形、表意、表音三者不断融合，文字与图形的组合在传播过程中容易被接受，概念的传达也呈现简化、准确性。古人早在千年前就博采众长，懂得将主观情感与客观物象融合共生，并将其运用于建筑、器物用品的装饰中，如今，装饰字体也成为现代设计中比较普遍的设计手法(见图2-46～图2-50)。特别值得一提的是明清时期"寿"字早已被图案化、艺术化，成为一个吉祥符号。追求和表达长寿的"寿"字有300多种图形，例如圆的称圆寿或团寿，以及花寿。

图2-44 合体字"招财进宝"

图2-45 合体字"黄金万两"

图2-46 民间剪纸——鼠年大吉

图2-47 汉字绘画——"寿"

图2-48 瓦当图案

图2-49 木雕吉祥文字模子

图2-50 道教符咒（左：镇宅净水符、中：保佑读书人高中符、右：太上老君神印）

2.1.3 拉丁文字的发展

1. 拉丁文字的起源

拉丁字母源自希腊字母，源于6000年前的埃及象形文字（见图2-51），当时的腓尼基人对早期的30个符号加以归纳和整理，最终形成22个简略字母（见图2-52）。后经爱琴海岸传入希腊，希腊人在与腓尼基人交往中博采众长，创造了希腊字母（见图2-53），现代拉丁字母初具雏形。公元前1世纪，罗马实行共和制，将有夸张圆形的23个拉丁字母取代了直线型的希腊字母。后来古罗马帝国为了控制欧洲，统一了语言和文字，逐步完成了26个拉丁字母，并形成完整的拉丁文字系统，因此拉丁字母也称为罗马字母。

图2-51 埃及象形文字

图2-52 腓尼基文字

图2-53 希腊字母

2. 拉丁文字的发展

拉丁字母是目前世界通用和普及最广泛的书写文字之一，目前使用拉丁字母的国家，主要集中在欧洲、美洲，有60多个国家，以发达国家居多。中国的汉语拼音也采用了拉丁字母系统。

1）大写罗马体

公元1—2世纪，罗马字母与古罗马建筑同时产生，我们在凯旋门胜利柱上仍可清晰看到端庄、典雅的标志性大写罗马体（见图2-54）。字脚的形状与纪念柱的柱头十分相似，与柱身和谐辉映，字母的长宽比例美观、大方，整体典雅大气。

2）小写体

早期的拉丁字母体系中并没有小写字母。公元3世纪，随着宗教的广泛传播，手抄《圣经》开始流行，这才产生了手写体。公元4—7世纪出现了安塞尔字体和小安塞尔字体，其有大、小写字母之分，是小写字母的开端，手写体中的部分笔画被省略，为了加快书写，一些字母的直线被流畅的曲线取代。公元8世纪的法国加洛林王朝时期，为易于阅读及适应文字快速书写要求，卡洛林小写体诞生（见图2-55）。在当时的欧洲广为流传和使用，对欧洲文字的发展影响深远。

图2-54 柱体上的大写罗马体

图2-55 卡洛林小写体

3) 近代字体

15世纪德国人古腾堡发明了铅活字印刷术，与欧洲文艺复兴处于同一时期。铅活字印刷术使原来一些连写的字母被分解开，开创了新的拉丁字母风格。技术与文化发展处于同频赛道，推动了拉丁字母体系完善与发展。这一时期字体风格百花齐放，对开创拉丁字母新风尚影响极其深远，也是欧洲文化发展极为重要的时期。罗马体的设计，奠定了西方衬线体的基础。

受18世纪法国大革命和启蒙运动影响，人们追求革命的理性和严谨的古典主义艺术风格，新审美观点影响了整个欧洲。工整笔直的线条代替了圆弧形的字脚，笔画粗细有了明显的对比，衬线变得更细，笔画强烈的艺术风格具有浓烈的法国大革命精神，这些时代烙印都能在迪多体（Firmin Didot）中找到，它是法国标志性字体，今天仍被广泛使用。Didot HTF-M11字体如图2-56所示。

图2-56 Didot HTF-M11字体

3. 拉丁文字代表字体

拉丁字母的文本书写字体,从最初的古希腊、古罗马风格,到古埃及体、哥特体,到无衬线字体,得益于印刷术的发明及不断发展。通常所说的拉丁字母就是指 26 个英文字母,有大、小写之分。历经几百年的演变,拉丁文字有了今日字体繁多的局面。衬线体和无衬线体如图 2-57 所示。

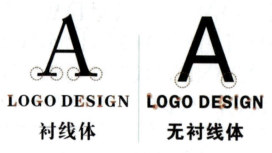

图2-57 衬线体和无衬线体

1)衬线体

衬线体指字母笔画的顶端和底部有特别的装饰。这种装饰线的笔画设计大多认为来源于古罗马纪念碑上的拉丁字母,衬线体棱角分明,适合大段文本排版使用。衬线体特点如图 2-58 所示。

2)无衬线体

无衬线体指字母笔画的顶端和底部没有衬线装饰。在同样大的字号下,无衬线体看上去要比衬线体更大。无衬线体结构更加清晰、简洁,有强烈的视觉冲击力,在现代设计中被广泛使用。现代设计中广泛应用的无衬线体如图 2-59 所示。

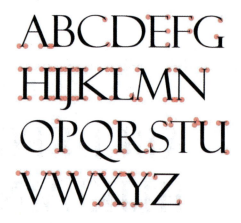

图2-58 衬线体特点　　图2-59 现代设计中广泛应用的无衬线体

3)手写体

铅活字印刷术的出现,使字体设计得到了快速的发展,其中手写体是在快速书写的民间手写体基础之上的再设计,使原来一些连写的字母被分解,并开创了新的拉丁字母风格。手写体的典型特征是有一定倾斜角度,富有韵律感且灵活自由,如图 2-60、图 2-61 所示。

4)哥特体

13 世纪哥特式风格风靡欧洲,影响涉及建筑、文学、字体等领域,其最大的特色就是高

大的梁柱和尖拱形的天花板，在字体上区别于衬线体和其他手写字体，呈现出竖线较粗，字形华丽且视觉冲击力强，并具有极其浓烈的装饰性特征。哥特体曾是风靡欧洲的手写体，多见于中世纪的神学手抄文献，但在书写和阅读的方面多有不便。哥特体因其独特的风格魅力一直"活跃"在现代设计中，一般用来设计成独特的标题文字。哥特体如图2-62所示。

图2-60　手写体　　　　　　　　　图2-61　手写英文书信

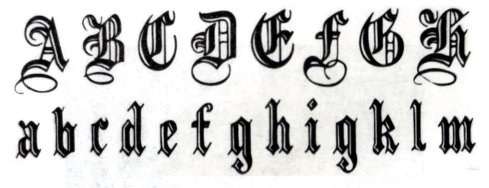

图2-62　哥特体

5）罗马体

罗马体是古罗马时代根据建筑上的铭文而设计，端庄典雅的字形，就是标志性的大写罗马体，由于其中规中矩、四平八稳，所以常被选为标准字体之一。主要用于印刷字形，与黑体（即无衬线体，sanserif）、斜体（italic）并列为三大主流字形，也被称为标准体。罗马体的演变如图2-63所示。

字体与版式设计

过渡体　　　现代体　　　旧体

图2-63　罗马体的演变

6) 当代拉丁字体设计

20世纪50—60年代，字体设计进入现代主义时期。新技术、新理念、新材料的快速发展，使当代拉丁字体设计风格多元发展。随着新媒体的快速发展，电脑特效使字体不仅限于二维空间的应用，已然向着动态化、空间化、交互性方向延伸。西班牙设计师Andrei Robu以字体为主的动态海报字体创作如图2-64所示、电脑特效字体设计如图2-65所示。

图2-64　西班牙设计师Andrei Robu以字体为主的动态海报字体创作

图2-65　电脑特效字体设计

2.2 探秘文字属性

2.2.1 符号属性

文字是书写的符号，是书面语言的载体。汉字作为我们日常重要的语言载体，是记录、交流、传播信息的重要媒介，人与人之间通过语言加文字的原始手段来交流、记录、传播文化内容，这是文字从无到有最本质的存在，也是其产生和不断进步的必然趋势。

2.2.2 文脉属性

1. 文脉繁衍生息的见证

文字是文化的主要传播媒介、信息的载体，是文化内涵的具象表达。今时今日的城市之间、国家之间的交流与合作越发频繁，科技进步大大提升了文化信息的交流、记录、传播、交换的效率。文化繁衍生生不息，每一种文字的发展历史都有着历史性的基因传承。

2. 汉字的智慧与文脉价值

汉字作为传承中国传统文化精髓最为恰当的物化载体与视觉符号，承载着中国数千年文明的发展史。汉字的推广，从古至今，从官方到民间，涉及政治经济、科学技术、人文艺术等多个领域。汉字发展具有旺盛的文脉传承力。

2.2.3 智慧属性

纵观古今文字发展历史脉络发现，从中国古代的甲骨文汉字、古代美索不达米亚的楔形文字、中美洲的玛雅文字，到古埃及的象形文字，人类数千年文明的智慧结晶构架了世界上最古老的四大文字系统。

今日的信息时代是数千年人类文明体系集体智慧的结晶。

2.3 字体设计应用

2.3.1 字体设计在传统媒体中的应用

传统媒体指通过电视、收音机、报纸等传播的媒介，缺点是有时间及空间的局限性。通常把平面媒体称为传统媒体，主要包括报刊、户外、通信、广播、电视、网络等传统意义上的媒体。视觉载体呈现为报纸、杂志、画册、书籍、包装、标志设计、企业形象设计、户外广告牌、霓虹灯、LED看板、灯箱、户外电视墙、室内室外展示系统等广告宣传平台。字体设计是传统媒体版式设计中的重要表现元素之一，如图2-66～图2-73所示。

图2-66　中文字体类LOGO——比亚迪王朝系列汽车产品家族　秦、唐、宋、元

图2-67　艺术书法字体类LOGO设计——北京2008年奥运会标志

图2-68　《黄金时代》电影海报1（以汉字笔画为主要元素）

图2-69　门店店招、巨幅宣传中文字、色彩、空间的视觉效果

图2-70 《黄金时代》电影海报2

图2-71 《黄金时代》电影海报3

图2-72 "第30届青岛国际啤酒节"户外广告视觉效果

图2-73 Mao'IF萌托邦跨界主题展

优秀的视觉设计可以向消费者准确传播品牌理念,推广产品内涵(见图2-74～图2-76)。全民审美水平的快速提升,满足人们不断增长的艺术文化需求,建立民族文化自信,已然成为视觉设计工作者创新的动力。

图2-74 沈阳辉山乳业——抗疫捐赠产品宣传包装(组图)

图2-75 农夫山泉"茶π"包装

图2-76 日本产品宣传

视觉设计尊重传统文化，传承经典，引领新潮，使人们的生活多姿多彩。视觉设计内容主要由图案、色彩和字体三要素组成，从近些年来的众多以字体为主体的包装设计、电视节目中不难看出，字体在视觉设计中的地位越发重要（见图2-77～图2-79），可以说，一件优秀的视觉设计作品必然拥有精美的字体设计。因此，字体设计、版式设计成为视觉设计爱好者及从业人员的必备技能。

图2-77　《国家宝藏》电视节目——九大博物馆馆长系列海报（组图）

图2-78　《如果国宝会说话》电视节目海报1

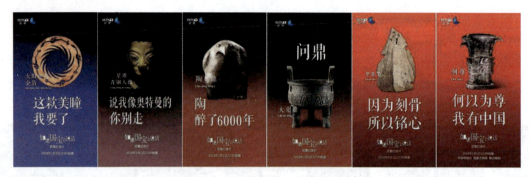

图2-79 《如果国宝会说话》电视节目海报2

2.3.2 字体设计在新媒体中的应用

新媒体融合文字、图像、声音等元素于一身，因其在一定程度上突破了时间和空间的局限性，降低了品牌推广过程的时间成本，相较于传统媒体，新媒体呈现出诸多优势，所以当下众多品牌选择新媒体进行推广，但其仍旧不能取代传统媒体。

新媒体时代，文字在视觉设计中的核心地位越发凸显，如在品牌字体、文案内容、广告语、字形字态等设计中，文字内容不仅仅是向消费大众传达品牌及产品信息的单一目标，更是产品与消费大众之间的沟通与情感诉求，字体设计可以构建产品有趣的灵魂。

媒介融合、技艺融合、艺术与科技融合的当下，互联网快速发展，人人皆可以是自媒体的操作者，字体设计、版式设计已然成为设计工作者（传统媒体、新媒体、自媒体、机构媒体工作者）的必备技能。随着动态展示形式逐渐多元化，基础效果门槛降低，促使传统媒体或新媒体的内容生产、运营、产品设计在传达中更加快速、醒目且精准，如图2-80～图2-84所示。

图2-80 数字故宫微信小程序（组图）

字体设计概述 第2章

图2-81　优酷X《乡村爱情12》
　　　　——联合海报1（网络版）

图2-82　抖音App中正能量
　　　　主题的宣传

图2-83　抖音App中育儿主题的
　　　　短视频宣传

图2-84　短视频平台"抗疫主题"宣传短视频

45

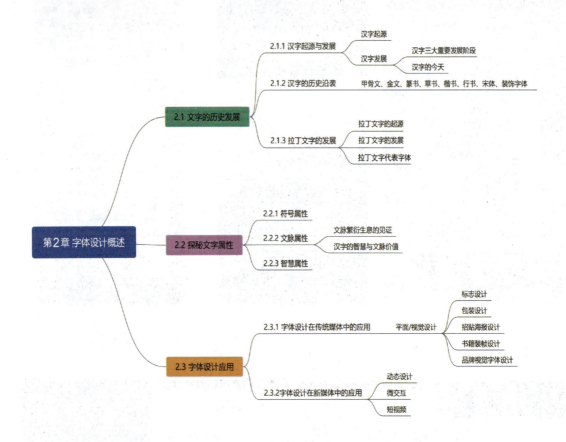

作业布置

第 3 章

字体设计基础

3.1 汉字结构与规律

汉字在发展演变过程中,为满足书写、记录、识别、审美等需求,逐渐形成有章可循的标准。汉字具有复杂性、规律性、结构性、审美性和文化性特征,包括空间结构、重心、字形、笔画四个层面,参照一定的规律与形式美法则,追求均衡、和谐、对称、节奏、对比等视觉效果。

3.1.1 汉字空间结构

汉字的形体结构分为独体字和合体字。合体字数量占90%以上,是指由偏旁或部首与其他一些基本笔画组合而成的汉字。空间结构是统一和规范字体、字形的重要方法。

1. 汉字的空间结构认知

汉字被称为方块字,是中国几千年来汉字书写规范和传统。为了使文本整齐美观,先在所书写的材料画上方格,再参照方格进行规范化书写(见图3-1、图3-2)。通过图3-3、图3-4中对应标注可以看到,字体结构包括骨架、字面、中心、重心、中宫、字符框、字面框。借助辅助框架、辅助线对字体结构进行深入分析,为下一步字体创意设计的开展做好准备。

图3-1 常规米字格规范

图3-2 "永"字在米字格结构规范

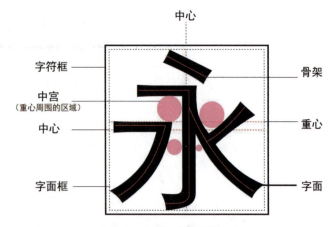
图3-3 字体规范化辅助分析

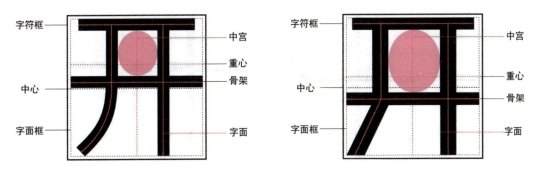

图3-4　左"开"中宫紧凑,内紧外松字面小,右"开"中宫松散,内松外紧则字面大

2. 常见字体结构

以下是常见的几类字体结构。

独体字:丁、下、土、王、力;上下结构:苍、菲、岗、茯;上中下结构:高、器、黄、莺;左右结构:对、错、林、桥;左中右结构:倒、辩、渺、撤;全包围结构:回、国、团、圆;半包围结构:闻、风、瘦、尾。

从图3-5、图3-6可见每个汉字都有自己的骨骼框架结构,因此,对字体整体框架结构的把握是进行字体设计的第一要务。

图3-5　不同类型结构字体

图3-6　不同类型结构字体举例

3.1.2　汉字重心

对汉字重心的位置调整设计是与字体结构的调合,可以解锁字体不同性格,突显字体视觉颜值。因此,字体的结构、重心的把控在字体设计之初有重要的规范参考作用。而在字体设计时没有绝对的固定重心,需要根据字体设计内容、风格考量而确定。

通过三款不同结构的单个文字的对比(见图3-7~图3-9),可以发现以下四点问题。

(1)字体重心并非结构几何中心,人们观察事物时的视觉重心普遍在中心点偏上的位置。

(2)字体结构不同,字体重心位置也会有所不同。

(3)重心普遍偏低的字体具有稳重、平和之感;重心普遍偏高的字体具有温柔、高雅之感。

(4)组合文字在进行整体重心统一调整时,应尤其注意个别文字因笔画较多或较少产生的重心偏移问题。

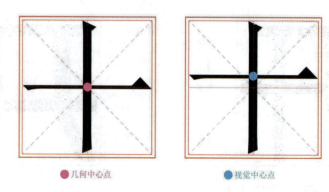

图3-7 字体重心对比

单个字举例:

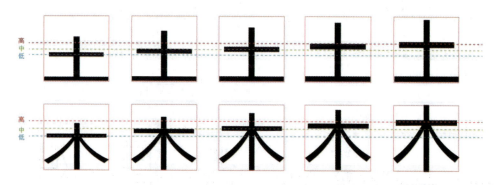

图3-8 单个字高、中、低重心的对比

组合文字举例:

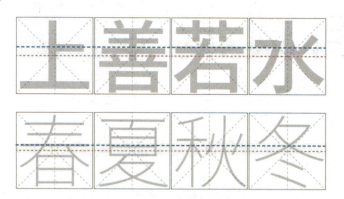

图3-9 思源黑体 Medium（上）、思源黑体 ExtraLight（下）字体组合文字重心上比下高，两种字体重心都比几何中心偏高，字体清爽挺拔并且免费商用

3.1.3 汉字字形特征

汉字字形虽复杂多样，但从字体图形化的角度对汉字字形可以概括为常见的以下四类几何图形：方形、圆形、三角形、菱形，如图3-10所示。此方法也常用于在字体设计中进行字

体概括、提炼，效果显著。以下是常见的几类汉字字形提炼。

方形字形：国、园、困、囚、因；圆形字形：大、米、兴、永、光；三角形字形：晶、森、品、金、土；菱形字形：今、命、分、兮。

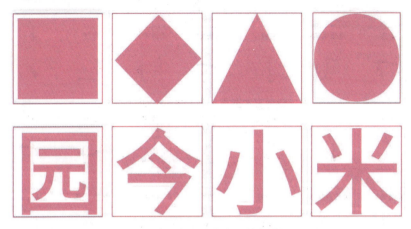

图3-10 常见汉字字形特征举例

3.1.4 汉字笔画构造

"永字八法"是中国书法笔画的根基，从中延伸出汉字的基本笔画有点、横、竖、撇、捺、短撇、钩、提八种，即"永字八法"。除此之外，还衍生出了弯钩、横折钩、撇点、横折折撇等笔画，如图3-11、图3-12所示。

不同字体笔画粗细对比如图3-13、图3-14所示，两种字体字号大小相同，但字体的大小、体量感、寓意表达、视觉冲击力给人完全不同的感受。由于右边字体比左边字体笔画粗，显得更为厚重，在实际传统媒体或新媒体设计应用过程中，应根据内容设计传达理念进行字体设计或字体挑选，使其更符合设计要求。

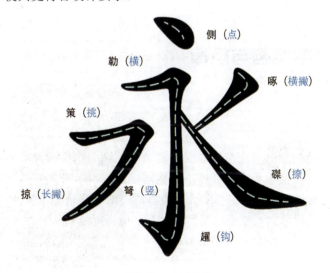

图3-11 永字八法

字体与版式设计

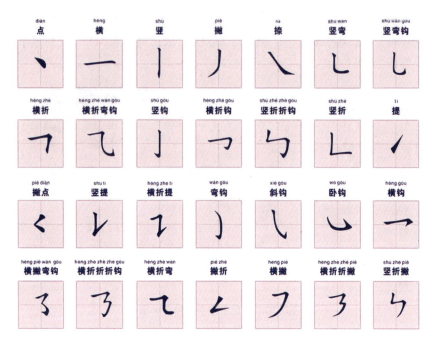

图3-12 汉字基本笔画书写

图3-13 思源宋体CN ExtraLight（免费商用）

图3-14 字由文艺黑（免费商用）

3.2 拉丁文字结构与规律

3.2.1 空间结构

拉丁字体的空间结构及书写难度相比汉字复杂的笔画与结构而言，要容易掌握一些。但由于拉丁字母的单个字符宽度和字符高度不尽相同，因此，字符之间的间距存在较为明显的视觉差异。因此，逐渐形成了四线三格的"四条基线"的书写规范，如图3-15所示。

大写字母线：用于规范大写字母的书写，大写字母高度是指从基线到字母顶端的高度。

小写字母线：用于规范小写字母的书写，"a字高"是以没有延伸部分的a作为小写字母的基准。另有b、d、f、h、k、l等小写字母从"a字高"上延伸出来的部分称之为"升部"，另有g、j、p、q、y等小写字母从"x字高"向下延伸出来的部分称之为"降部"。

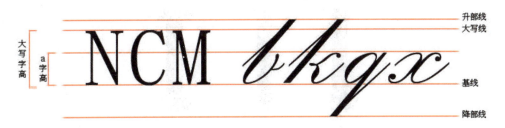

图3-15　大写字母、手写体小写字母书写规范

3.2.2　字形特征

现在通常所说的拉丁字母是指26个英文字母,分大、小写字母,这种书写方式沿用至今。字形虽复杂多变,但其空间结构、字形特征已形成严格的规范。

拉丁字母是由直线和圆弧形共同构成的几何形态。字母字形特征大体可分为三类(方形:EFHN;三角形:AVW;圆形:CDGOQ),方形、三角形、圆形字母字形特征如图3-16所示。

图3-16　方形、三角形、圆形字母字形特征

3.2.3　拉丁字体分类

拉丁字体种类繁多,对英文字体创意设计而言,衬线体、无衬线体是重要核心基础,对英文字体设计的美观性有重要规范及导向作用。

1. 衬线体(serif typeface)

衬线体的定义和特征前文已有介绍,此处不赘述。

衬线体主要有以下三种类型。

(1)括弧型衬线(bracket serif),带有缓和柔软曲线的衬线。在罗马正体中,具有17世纪及其之前风格的字体称作老式罗马正体。

(2)极细型衬线(Hairline Serif),指具有细笔画的衬线。从18世纪开始出现的带有细衬线的字体称作现代罗马正体。

(3)粗衬线(slab serif),指四方形粗重的衬线。其功能更接近传统的书本类型字体,在一些小型印刷或质量差的新闻纸上使用可提高易读性。

括弧型衬线(左)、极细型衬线(中)、粗衬线(右)如图3-17所示。

图3-17　括弧型衬线（左）、极细型衬线（中）、粗衬线（右）

2. 无衬线体

无衬线体因字体结构简练利落、识别性强、视觉感染力突出，被大量应用于现代各领域设计中。无衬线体（左）与衬线体（右）对比如图3-18所示。

图3-18　无衬线体（左）与衬线体（右）对比

作业布置

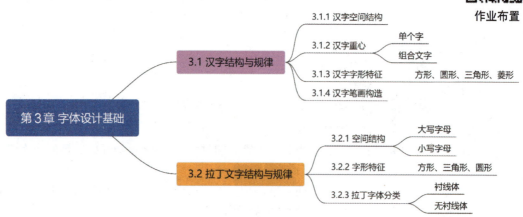

第4章

字体创意设计

4.1 低阶——字体创意设计基础

讨论过单个文字、组合文字的结构与规律关系后,在掌握汉字结构与规律、拉丁文字结构与规律的基础上,还应掌握一定的印刷及印刷字体应用规范、字体创作的一般流程、基础造字法,以及不同体量的文本在组合排版中应用等知识、技能。在尊重大众普遍的阅读习惯及相关印刷规范知识基础上,强化文本可读性、识别性、美观性、记忆性。为后续字体创意设计、各类版式设计做好知识技能准备。

4.1.1 印刷字体应用规范

1. 字号

字号是指屏幕或印刷介质中文字的大小标准。我国印刷活字大小标准以号数制为主、点数制为辅,如图 4-1 所示。

号数制:初号、小初、一号、小一、二号、小二、三号、小三等。

点数制:也称为磅数制(英文为 point,单位缩写为 pt),点数制是国际上通用的一种计量方式。1 点即 1 磅 =0.35146 毫米,1 英寸 =72 磅 =25.3 毫米。

概念区分:PX,像素(Pixel)英文首字母的缩写,是图像中最小的点(单位色块);DPI 是印刷品输出制作分辨率,也称为图形分辨率,保证书籍常规印刷质量至少需要 300DPI,精装书籍为 350DPI;PPI 是图像分辨率,图像中每英寸能显示的像素数目,是电脑操作系统和浏览器中常用的单位。

设计中,要注意最小号字体使用规范,印刷中 6～7pt 是肉眼可见的最小字号(纤细匀称的字体可见,粗体字体不可见)。字号大小决定着文本内容在整体版面中的地位。例如,标题文字要大于二级文字内容,突出主题,增强可读性的同时拉开视觉层次。

中文字号	英文字号(磅,pt)	毫米(mm)	像素(px)
1英寸	72	25.30	95.6px
大特号	63	22.14	83.7px
特号	54	18.97	71.7
初号	42	14.82	56
小初	36	12.70	48
一号	26	9.17	34.7
小一	24	8.47	32
二号	22	7.76	29.3
小二	18	6.35	24
三号	16	5.64	21.3
小三	15	5.29	20
四号	14	4.94	18.7
小四	12	4.23	16
五号	10.5	3.70	14
小五	9	3.18	12
六号	7.5	2.56	10
小六	6.5	2.29	8.7
七号	5.5	1.94	7.3
八号	5	1.76	6.7

图4-1 字号对照表

2. 印刷字体常规应用

现代印刷字体应用领域广泛,媒介要求也越发细化,印刷字体不仅要突出主题,更要凸显品牌特性。探讨主题文字、正文文字的选择及应用是设计工作者的必备技能。

1）降低计算机艺术字体侵权风险

（1）字体如需商用，例如，进行网站等对外宣传物料的使用，首选商业通用无版权字体，如黑体、宋体、仿宋、楷书、隶书、魏碑等。

（2）若通用字体无法满足要求，又有特殊需要，可以向字体软件公司购买正规计算机某款字体商业使用版权，购买生效后即可使用。

2）常见免费商用字体

思源黑体、思源宋体、站酷黑体、站酷快乐体、站酷高端黑、站酷文艺体、阿里普惠体、庞门正道标题体、庞门正道轻松体、庞门正道粗书体等，常用免费商用字体如图4-2所示。

"字由字体下载器"应用界面（见图4-3），直观可见字体是否为免费商用字体，可与大多数软件通用，在设计制作过程中成为大多数设计师的首选。"字由字体下载器"中应用最多的前十种字体分别是：汉仪尚巍手书W、联盟起艺卢帅正锐黑体、汉仪糯米团W、优设标题黑、庞门正道标题体3.0、站酷快乐体2016修订版、汉仪程行简、字由文艺黑、思源黑体Medium、思源宋体CN Heavy、锐字真言体等，部分字体介绍如图4-4～图4-8所示。

英文字体推荐用Helvetica、Garamond、Frutiger、Bodoni等。德国FontShop网站于2007年曾评选过一次"有史以来100个最佳字体"，前10个最佳字体如图4-9所示。田中一光的《设计的觉醒》封面英文所使用的字体——Bodoni字体如图4-10所示。几款常用英文字体的对比如图4-11所示。

Franklin Gothic字体：纽约现代艺术博物馆MoMA使用的字体，如图4-12所示。

Helvetica字体：全世界使用最广泛的无衬线字体。

Garamond字体：易读性强，适合大量且长时间的阅读，几百年来，西方文学著作常用它来作内文的编辑。

图4-2 常用免费商用字体

图4-3 "字由字体下载器"应用界面

字体与版式设计	ABCDE	汉仪尚巍手书W
字体与版式设计		联盟起艺卢帅正锐黑体（免费商用）
字体与版式设计	ABCDE	汉仪糯米团W
字体与版式设计	ABCDE	优设标题黑（免费商用）
字体与版式设计	ABCDE	庞门正道标题体3.0（免费商用）
字体与版式设计	ABCDE	站酷快乐体2016修订版（免费商用）
字体与版式设计		汉仪程行简
字体与版式设计	ABCDE	字由立艺黑（免费商用）
字体与版式设计	ABCDE	思源黑体Medium（免费商用）
字体与版式设计	ABCDE	思源宋体CN Heavy（免费商用）
字体与版式设计	ABCDE	锐字真言体（免费商用）

图4-4 "字由字体下载器"中应用最多的前十种字体

图4-5 汉仪程行简字体　　　　图4-6 联盟起艺卢帅正锐黑体字体

图4-7　庞门正道标题体3.0字体

图4-8　站酷酷黑字体

图4-9　FontShop网站2007年评选前10个最佳字体

图4-10　田中一光的《设计的觉醒》封面英文所使用的字体——Bodoni字体

字体与版式设计

Igatallo1　　　Igatallo1

Grotesque Franklin Gothic　　　Neo-grotesque Helvetica

Igatallo1　　　Igatallo1

Humanist Lucida Grande　　　Geometric Futura

图4-11　几款常用英文字体的对比

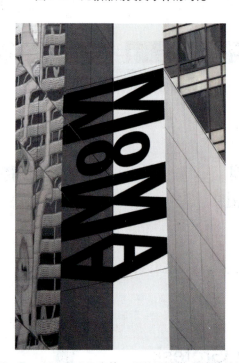

图4-12　Franklin Gothic字体：纽约现代艺术博物馆MoMA

4.1.2　字体创作流程解析

字体创作过程概述如下。
（1）与甲方进行前期沟通；
（2）提炼思路形成思维导图；
（3）根据市场调研及营销喜好，进行调研分析及资料收集；
（4）初定字体设计风格及特性，绘制草图；
（5）筛选草图，与甲方确定草图方案；

（6）绘制电子稿，细节调整与修改；
（7）方案交付。

字体创作解析流程见图 4-13。

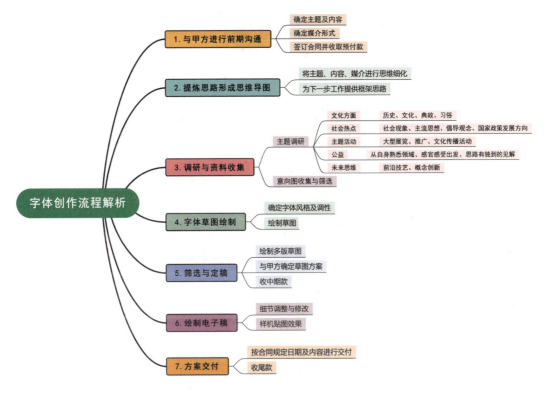

图4-13 字体创作解析流程

4.1.3 基础造字法

1. 字体设计创意思维方法

古埃及象形文字和中国古代的甲骨文都是最古老的象形文字，它们均由图画演化而来。汉字的最初设计源于对大自然事物的观察与提炼，含义深刻、表现丰富，用最原始、最形象描摹事物的方式记录其外形特征。汉字的"六书"，就是中国代代相承而构筑的一个造字系统（见图 4-14）。拉丁字母源自 6000 年前的埃及象形文字，源于图画，每个单词都有一个图画的象形文字（见图 4-15）。

因此，在对汉字及拉丁字母字体创意设计时可结合文字进化过程加以思考，并结合形象思维、抽象思维、意象思维、装饰思维进行前期设计。

1）形象思维

形象思维是以直观形象和表象为支柱的思维，是直接将眼睛看到的图像、耳朵听到的声音、鼻子闻到的气味、舌头尝到的滋味、皮肤碰到的触觉这些感知形象记忆在头脑中的一种方法。

根据字和词的含义添加具体的感观形象，这种表现手法将字与图形结合，视觉效果生动、有趣，并能形象地传达字面含义。在创意设计时，注意形象思维及表达的连贯性、整体性、识别性，避免强行关联引起反感。

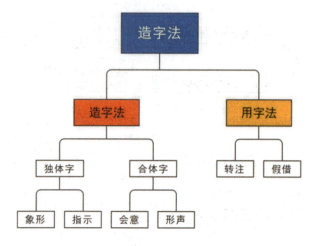

图4-14 《六书》造字法、用字法

如图 4-16～图 4-18 所示，字面意思与直观形象得到很好的关联，而且还增强了图标的识别性、规范性，汉字的形与意得到了很好的诠释。

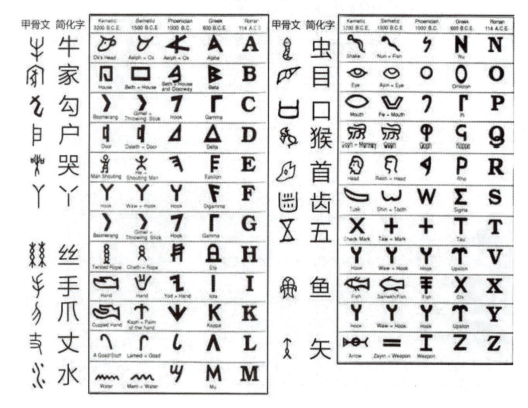

图4-15 拉丁字母、希腊字母、腓尼基字母、迦南字母、埃及圣书体演变 + 甲骨文简化汉字（对照）

图4-17 中国文字语境下的图标2

图4-16 中国文字语境下的图标1

图4-18 甜甜圈字母设计

2）抽象思维

抽象思维是人们凭借科学的抽象概念对事物的本质和客观世界的认知活动获得远超仅靠感觉器官直接感知的知识。

以抽象思维进行字体创意设计，是指设计工作者将字面含义与多维度的经验相结合，萃取经验中的人文精神，如抽象地域景观、人格特征、节气饮食、习俗文化、节庆礼仪等特征。从人文视角切入，图形与文字融合共生，使字体设计更具历史韵味、文化魅力，与观者联动，产生共情。

2016年设计师石昌鸿发布了《魅力中国》城市字体（见图4-19、图4-20），2020年发布了《魅力中国》城市字体第三季——34个地区简称版字体·2020版（见图4-21～图4-22）。曾

有网友赞叹："在这里了解中国。"《魅力中国》城市字体将一个个城市的风土人情、历史典故转化为形象、生动的符号，惊艳了大众。石昌鸿表示，大道至简，每个地区都有很多代表性元素，而字体的容量却是有限的，干脆专注于一个点，从一个点引发对一个省一个城市的想象与思考。在设计这些字的过程中，石昌鸿会翻阅资料，看纪录片，甚至还会实地考察，了解每个城市的风土人情和历史典故，再将其融入自己的设计中，他想让更多人通过自己的作品更直观地了解中国文化。

图4-19　石昌鸿《魅力中国》城市字体——成都

图4-20　石昌鸿《魅力中国》城市字体——杭州

图4-21　石昌鸿《魅力中国》城市字体
第三季——中国·湖北

图4-22　石昌鸿《魅力中国》城市字体
第三季——中国·四川

3）意象思维

意象思维亦称为象征，是用某种具体形象的事物来指代某种抽象的观念或寓意，是一种由具体到抽象的意象表达。

意象思维的字体创意设计有别于形象思维，一般不以简单的具体形象组合构成。汉字构型体现"意"与"象"之间的相互交融，是汉字独特的文化特征，所传达的意象美是汉字独具魅力的内核。文字意象来源于客观事物，但并不是对客观事物的简单摹写，而是对其渗入主观情感后的概括，并进行提炼、加工。意象思维设计多见于对文字个别笔画、偏旁部首做变化，提升字体结构、巧妙视觉效果，从而进一步突出字体某种的特征或寓意的表达，可谓字体的奇妙旅行，如图 4-23 所示，将当地独有的熊猫与竹子形象进行提炼，融合到"四川"字体设计中，简化的图形与笔画相结合，"意"与"象"相融合，识别性强，直观且形象地传达字面意义，深化了字面的寓意。香港平面设计师靳埭强先生的文化招贴"汉字"系列之山水风云，绘制的文化海报"意"与"象"融合共生，既富了中国文化气息，又兼具强烈的个人风格，如图 4-24～图 4-27 所示。

学生作品《南北》字体设计如图 4-28 所示。"南北"字体的设计中 S 代表 south（南），N 代表 north（北），英文缩写与中文字体笔画巧妙地融合，且 SN 色彩突出，达到了深化字面的寓意的效果，加深了字面"意""象"的识别性与记忆点。其他学生作品如图 4-29～4-34 所示。

图4-23　字体标志设计"四川"

图4-24　靳埭强"汉字——风（1995）"主题系列海报

图4-25　靳埭强"汉字——山（1995）"主题系列海报

图4-26　靳埭强"汉字——水（1995）"主题系列海报

图4-27　靳埭强"汉字——云（1995）"主题系列海报

图4-28　学生作品《南北》字体设计

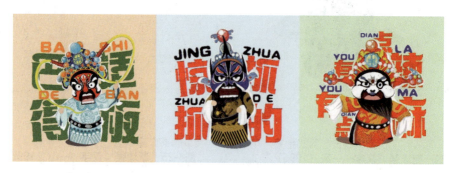

图4-29　学生作品《重庆方言脸谱》1

图4-30　学生作品《重庆方言脸谱》2

图4-31　学生字体标志作品《茶朵朵》

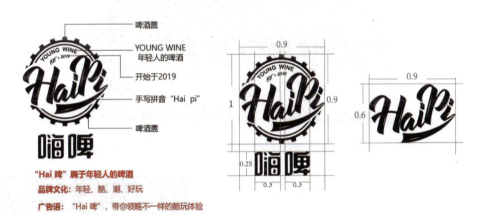

图4-32　学生字体标志作品《嗨啤》释义、字体标志标准制图

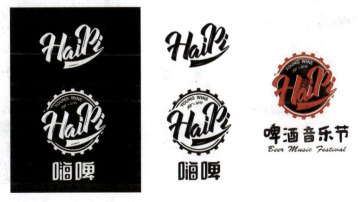

图4-33　学生字体标志作品《嗨啤》

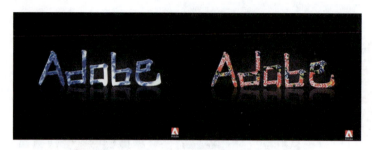

图4-34　中国风Adobe标志创意设计

4）装饰互动思维

装饰化思维的字体创意设计，除通过图案、纹样、肌理等方式进行装饰外，随着新媒体技术、新式材料的不断涌现，表现形式、装饰样式和品类也丰富起来。字体创意设计也从传统的二维向如今的多维发散，从传统的平面视觉设计向展示空间（博物馆、展览馆、室内家装）、虚拟空间（全息影像、VR、AR）等互动沉浸式体验探索。进行字体创意设计时，应考虑场景与受众的互动体验，如图4-35～图4-41所示。

图4-35　胶东民俗木制"福禄寿喜"模具及稀有清代福禄寿喜图面卡子

图4-36　花鸟体文字——鸟语花香　　　　图4-37　装饰特色字体海报

图4-38　西班牙棒棒糖品牌Chupa Chups宣传海报设计

图4-39　英文字体设计在生活中的运用

图4-40　甲骨文主题沉浸式体验

图4-41 谢子龙"字在其中"主题——沉浸式艺术空间

2. 常规字体创作方法

1) 矩形造字法

矩形造字法是运用矢量软件中的矩形块状工具，配合字体结构进行的基础字体创意设计，矩形造字法相对来说，是最适合新手入门的造字技巧，且效果立竿见影。学生原创字体设计作品如图4-42所示，字体设计如图4-43所示。

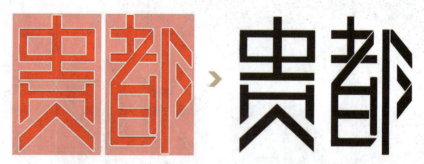

图4-42 学生原创字体设计作品（熊英杰）

图4-43 字体设计

2）钢笔造字法

钢笔造字法指以钢笔线条和曲线造型配合字体结构进行的基础字体创意设计。钢笔造字法在表现形式上，线条与圆角或曲线搭配共建，视觉柔和多变，效果俏皮、有趣，此法同样是适合新手入门的造字技巧，如图4-44、图4-52所示。

图4-44 学生原创字体设计作品（张艺）　　图4-45 学生原创字体设计作品（曲柳润）

图4-46 二十四节气主题字体设计作品1

图4-47　二十四节气主题字体设计作品2

图4-48　二十四节气主题字体设计作品3

图4-49 曲线造型美字体设计作品

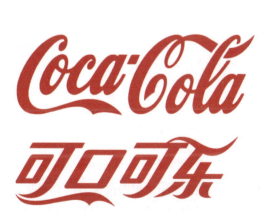

图4-50 可口可乐曲线造型标志

图4-51 柔和、俏皮英文字体设计

图4-52　嘉士伯中文字标志

4.2 中阶——字体创意设计表现技巧

掌握了一定的中英文字体结构规范、创作设计流程、基础造字法基础后，在创意字体设计时应在一定范围内摆脱形状和笔画的约束，根据内容和文本的要求，对字体创意表现技法做进一步研究，使其不再只有简单传达信息的作用。通过各种字体创意设计表现技法，对字形、笔画和结构进行再设计，发挥艺术想象力。

画龙点睛的字体细节总能让人印象深刻，繁复的笔画细节更有古典、年代感，简之则更具现代感。找到适合字体内容、字体气质的设计表现手法，使创意字体更具现代艺术魅力，更符合商业化和市场需要。

4.2.1　玩转笔画

1. 装饰角妙用

字体创意设计中的"装饰角"类似于衬线体装饰线的笔画设计，根据场景及产品特征需要搭配更多细节，在字体笔画的顶端和底部做特别的装饰，笔画中的"尖角、切角"给人尖锐、力量、速度、科技、神秘、率性之感；笔画中的"圆角"给人流畅、可爱、甜美、童趣、柔和、亲近之感，如图4-53～图4-57所示。

图4-53 学生原创字体设计作品——装饰切角妙用(谭承良)

图4-54 学生原创字体设计作品——装饰切角妙用(黄超)

图4-55 圆角柔和感字体设计

图4-56 装饰尖角字体设计作品

图4-57 装饰尖角、装饰圆角字体标志设计

2. 笔画共用

字体创意设计中的"笔画共用"是一种融合共生，在保证字体识别性、协调美观的前提下，寻找笔画之间可共用的某个元素的内在联系，如笔画相同、笔画的位置在同样水平线上等，之后进行提取、合并、加工，使其紧凑连贯具有自然整体美感，如图4-58～图4-61所示。

图4-58　学生原创字体设计作品（苏家林）

图4-59　学生原创字体设计作品（周捷）

图4-60　新东方品牌字体设计

图4-61　学生原创字体设计作品（周捷）

3. 寓意置换

用"寓意置换"进行字体创意设计时，首先对字面含义的表层及深层寓意进行清晰解读，找到逻辑关联的寓意元素，其次寻找字体笔画与寓意元素的内在联系来替换字体中相应的部位。置换过程中切勿简单置换，应考虑寓意关联、构成美感关联等问题，如图4-62～图4-70

所示。

图4-62 学生创意设计作品1（陆婷婷）

图4-63 学生创意设计作品2（陆婷婷）

图4-64 学生创意设计作品3（陆婷婷）

图4-65 学生原创字体设计作品（余梓豪）

图4-66 学生原创字体设计作品（肖咸光）

图4-67　学生原创字体设计作品（周捷）

图4-68　字体创意设计作品

图4-69 寓意巧妙的字母标志设计1

图4-70 寓意巧妙的创意字体设计2

4. 巧用正负形关系

视觉设计中对负形关系的把控尤其重要,字体设计的负形可理解为字体的留白部分。内部空间留白较多,可营造出轻松、透气,节奏舒缓的氛围。相对地,如果内部空间压缩较大会营造出紧张、有力的氛围,这点常常被忽视。

字体创意设计中正负形空间是相辅相成的关系,通过对字形、笔画调整以及对负形空间优化布局,可以让负形空间留白均衡的同时,正空间部分更加整体、美观。字体留白处理与负空间的处理也同样重要。巧用正负形关系可大大提升作品品质,增加作品多维空间,甚至在一个画面可传达多层含义,增强内容表达的人文属性,如图4-71～图4-79所示。此设计多见于中、英文字体标志设计。

图4-71 学生创意光盘封面设计作品
(陆婷婷)

图4-72　正负图形创意设计作品

图4-73　学生原创字体设计作品（方雪）

图4-74　正负形英文海报设计1

图4-75　正负形英文海报设计2

图4-76　正负形英文字体标志设计1

图4-77　正负形英文字体标志设计2

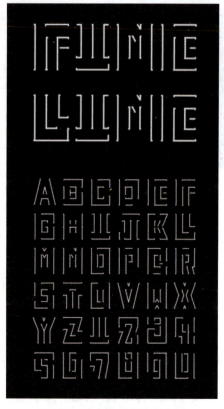
图4-78　正负形英文字母设计

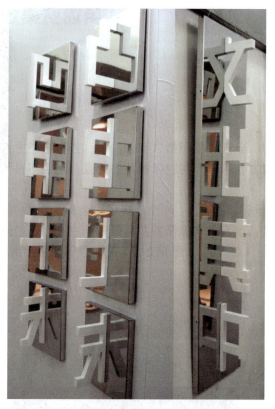
图4-79　借助材质特征巧用正负形造字

5. 吉祥合体字

合体字是包括双喜字在内的连体字,被称为"吉利字""吉语字"和"吉祥合体字",是字体图形化的巧妙体现,在信息传递、概念传达上更加直观、便捷,其吉祥寓意深入人心。目前,此类方法多见于字体标志设计,其字体图形化易于被大众接受,其创意表现更易突出人文精神的深层底蕴,如图4-80～图4-84所示。

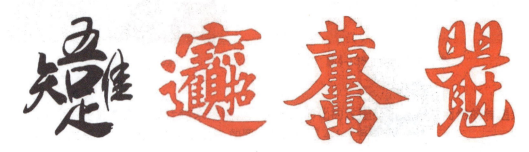
图4-80　合体字"唯吾知足、招财进宝、黄金万两、日进斗金"

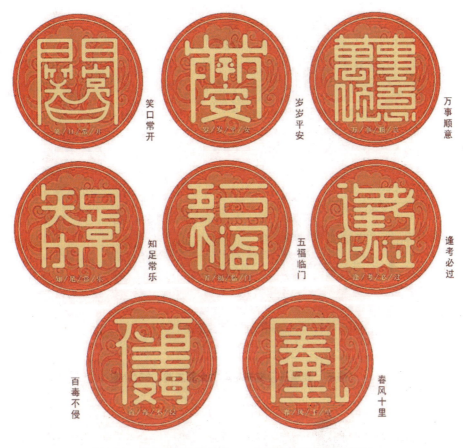

图4-81 学生原创字体作品——吉祥语合体字(隆瑞锋)

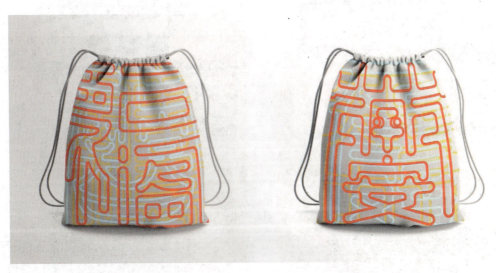

图4-82 学生原创字体作品——吉祥语合体字福袋背包(隆瑞锋)

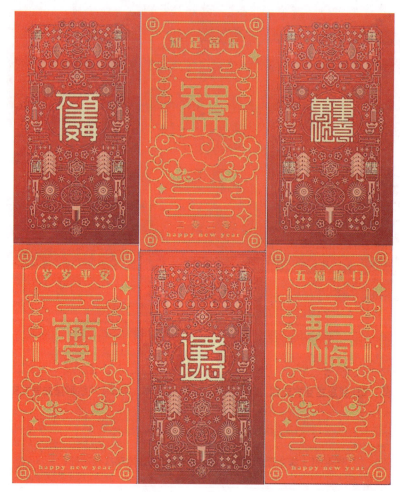

图4-83 学生原创字体作品——吉祥语合体字红包设计（隆瑞锋）

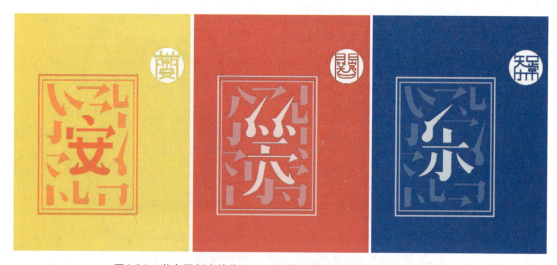

图4-84 学生原创字体作品——吉祥语合体字海报设计（隆瑞锋）

6. 肢体重构

肢体重构是将熟悉的文字或图形打散后,从不同的角度审视并重新组合处理,打破原有字体规范结构,主要目的是破坏其基本规律并寻求新的设计生命。通过对笔画拉伸、删减、拆解、重构等进行解构,赋予字体内容全新的内涵,对其进行加工和再编排,在传统文字设计理念的基础上,赋予文字设计新的生命力,如图4-85~图4-87所示。

图4-85　学生创意字体设计作品1(周捷)

图4-86　将原有英文字体结构打散后融入点线元素设计

图4-87　学生创意字体设计作品2(周捷)

7. "缺斤少两"

字体创意设计中的"缺斤少两"通常是为了简化字体,最大的难处在于,笔画简化的同时务必保证字体内容整体识别度合理地"缺斤少两",例如将文字裁切、错位,让主题信息与众不同,字体设计更加醒目,主题更加突出,如图4-88~图4-91所示。

图4-88　汉仪阿尔茨海默病体1

图4-89　汉仪阿尔茨海默病体2

图4-90　学生字体创意设计作品（熊英杰）　　图4-91　学生字体创意海报作品（熊英杰）

8. 综合对比

综合对比是对组合文字的大小、粗细、色彩、肌理、虚实、方向进行对比。对比可突出文字之间的差异性，让字体设计灵活而富有节奏感。如图4-92～图4-101所示。

图4-92　笔画粗细对比字体海报设计

图4-93　肌理对比字体海报设计

图4-94　综合对比字体海报设计1

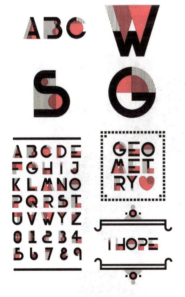

图4-95　综合对比字体海报设计2

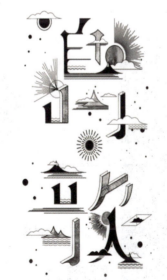

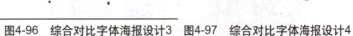

图4-96　综合对比字体海报设计3　　图4-97　综合对比字体海报设计4

图4-98 "暴力语言会变成凶器"主题海报设计

图4-99 靳埭强设计奖2016终评海报(蔡仕伟)

图4-100 学生作品——组合地名设计

图4-101　字体标志设计终稿"致旅行"（杨明慧）

9. 创意填充

填充的创意方法像是有趣的文字装饰游戏，指在保证文字内容可识别的前提下，用各类图形、图画、材料填充字形，使其呈现极强的艺术视觉效果，字体海报、招贴中多见此创意表现技巧，如图4-102～图4-109示。

图4-102　CITY OF MELBOURNE标志延展设计

图4-103　花瓣字母拼贴填充设计

图4-104　学生英文字母创意设计作品（胡晓燕）

图4-105　字体创意海报设计作品

图4-106　中国风创意字体设计作品

图4-107　字体创意海报设计作品（谭承良）

图4-108 重庆方言字体视觉设计《低声嘎嘎》
（牟舒娜、周银）

图4-109 重庆方言字体视觉设计《幺不到台》
（牟舒娜、周银）

10. 描边与重叠

描边与重叠的创意方法通常搭配其他创意表现形式共同使用。反复多次的描边与重叠起到突出、强调的作用，产生一定的秩序、层次美感。在主题文字、字体标志设计制作中，描边与重叠是非常棒的方法，如图4-110～图4-112所示。

图4-110 字体创意设计作品（周捷）

图4-111 描边粗体字体标志设计

图4-112 学生创意字体海报设计作品
《OLED》（熊英杰）

4.2.2 玩转结构重心

字体创意设计过程中，巧用字体结构、重心特征，可有效增强内容文字的整体规范性，同时凸显字体性格及外形特征。

1. 沉稳大气

结构重心普遍偏低的字体具有稳重、庄严、硬朗、内敛、信赖、分量、亲和、年代感等特征。把字体整体压扁，降低重心，在营造历史、科学、法律、男性、力量等主题时，很适合用来烘托产品气质，如图4-113所示。

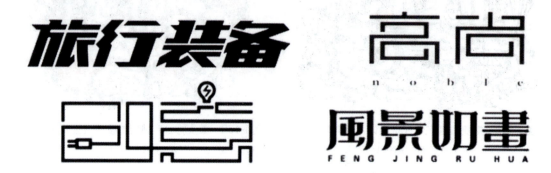

图4-113　稳重、厚重、庄严、硬朗字体设计

2. 优雅挺拔

结构重心普遍偏高的字体给人温柔、轻盈、高雅、文艺、品质的感觉。把字体整体拉长做成瘦高状，字体有"减脂、增高"效果，很适合用于塑造女性、文艺、女性化妆品、服饰产品等主题，如图4-114～图4-116所示。

3. 动感韵律

字体设计时打破常规水平线重心结构，使其倾斜，具有律动性，可营造出轻松、运动、嘻哈、年轻、时尚、速度等的视觉感受。适合运动产品、年轻潮玩、时尚综艺等内容设计，如图4-117～图4-119所示。

图4-114　优雅挺拔字体

图4-115 清秀高雅字体

图4-116 创意字体设计作品（周捷）

图4-117 尖锐速度感字体设计

图4-118 韵律感字体设计

图4-119 轻松律动字体设计

4.2.3 玩转古今

1. 书法字体

洒脱、古韵的书法字体可谓当下字体设计的"宠儿",特有的笔触肌理、视觉冲击、雅韵悠远、古朴归真特质,使其在综艺栏目、电影海报、品牌包装、国潮产品等设计中成为绝对亮点。书法字体设计形式可分为两种:一种是针对名人题字进行调整编排,如中国银行的标准字体;另一种是设计书法体或者装饰性的书法体,是为了突出视觉个性,特意描绘的字体,这种字体是以书法技巧为基础而设计的,介于书法和描绘之间。

常用书法字体的创作方法有以下四种。

(1)书法印刷字体制作法。下载书法字体进行安装,可在不同书法字体间进行笔画置换,形成新颖的视觉效果。

(2)书法字体生成器,如字体传奇、书法迷等。网上有诸多书法字体生成器可选用,生成书法字体后导出图片即可,如图4-120、图4-121所示。

图4-120　字体传奇字体生成器

图4-121　书法迷字体生成器

（3）书法笔刷效果。安装 PS、AI 等软件后，结合设计字体笔画特征使用。

（4）装饰性的书法体设计，可体现出强烈而古朴的气息，如图 4-122～图 4-128 所示。

图4-122　装饰书法字体海报设计

图4-123　书法字体海报设计

图4-124　装饰书法字体设计

图4-125　学生书法字体设计（周捷）

图4-126　学生书法字体海报设计1（周捷）　　　图4-127　学生书法字体海报设计2（周捷）

图4-128　学生手绘风格字母设计（周捷）

2."中西结合"

字体设计中，将不同字体笔画拆解后重构在一组字体中的方法较为常见。打破常规，进一步思考"中西结合"理念，将中文字体笔画拆解重构成英文词组，将英文字体笔画拆解重构成中文词组，甚至大胆运用中英文字体笔画穿插组合，将"中西结合"的理念恰当运用，会有意想不到的视觉效果。

如图4-129所示为徐冰作品《艺术为人民》，此作品是用"新英文"的表意方式誊写而成，悬挂在纽约MoMA美术馆门口的巨大条幅，红底黄字让人眼前一亮。徐冰自述其创作来源的

其中之一是中国传统文化和时代的营养（见图4-130、图4-131）。

图4-129　徐冰《艺术为人民》
　　　　　在纽约MoMA美术馆

图4-130　节选自徐冰《天书》1

图4-131　节选自徐冰《天书》2

3. 手写字体

中文、英文手写字体是一种借助硬笔或软笔手工书写的文字字体。手写体文字由于书写随机性强，具有大小不一、形态各异的字形特点，极具个性。以手写体文字书写的书信、邀请函书、赠予书等流行至今（见图4-132、图4-133）。

手写字体设计加计算机美化处理，引起手机、电脑等移动终端自定义字体流行。手写字体已应用到QQ音乐、360浏览器、游戏界面等付费服务领域。

图4-132　老宅门手写书法字体

图4-133　古楼手写书法字体

4.3 高阶——字体创意设计效果及应用

4.3.1 字体图形化

1. 图形符号文字

互联网快速发展的今天,信息在传播中呈现生态多样性。人们逐渐习惯用图形符号、表情包替代某些常用的短语或句子。从标点符号的拼凑组合,到流行网络语的盛行,语言被赋予了更加生动的表情。

如图4-134所示为徐冰的《地书》,一本有趣好玩的书,全书没有一个字,全是图形符号,却是一本谁都能读懂的书,描述了一个白领一天的工作、生活场景。这些图形符号已经具备了文字的大部分功能,且不断发展变化着。一些网络表情符号如图4-135所示。

表情	含义	表情	含义
:-D	开心	:-(不悦
:-P	吐舌头	:-*	亲吻
;-)	眨眼	:-x	闭嘴
<※	花束	:-O	惊讶
$_$	见钱眼开	@_@	困惑
>_<	抓狂	T_T	哭泣
==b	冒冷汗	>3<	亲亲
≧◇≦	感动	= =#	生气
(x_x)	晕倒	(~∧~)	不满
(=^_^=)	喵喵	(￣ー￣)	流口水
(T_T)	哭泣	(￣▽￣)	两手一摊
(ˊ_ˋ)	路过	(*+_+*)@	受不了
/(^_^)/	为你加油	つ3 ⌒つ	飞吻
b(￣▽￣)d	竖起大拇指	(￣工￣)	大狗熊
^(oo)^	猪头	Orz	我服了你

图4-134 徐冰《地书》　　　　　图4-135 网络表情符号

2. 海报文字

以文字为主体的海报设计越来越流行,文字图形化的过程是形意自然而然的传递过程,寓意与艺术性能得到较为理想的表达。如图4-136~图4-141所示。

执子之手,与子偕老。

图4-136　第五届大广赛重庆赛区三等奖(王薇)

图4-137　学生作品《燕京·乐活青春》1(余光辉)　　图4-138　学生作品《燕京·乐活青春》2(余光辉)

图4-139 重庆方言主题海报1（周银、牟舒娜）　　图4-140 重庆方言主题海报2（周银、牟舒娜）

图4-141 "碧生源"京剧主题海报组图（周银）

4.3.2 动态设计

动态设计是近年来视觉设计的重要趋势,在视觉设计中有着不俗的表现,它不仅增强了视觉设计的效果,也让产品信息更易于被人们理解和记忆。在字体与版式设计版块动态设计主要表现为:动态海报、动态字体设计、动态字体标志设计等。动态设计作品如图4-142 ~ 图4-147所示。

常见的动态设计制作软件有PS、AN、AE、C4D及某些第三方付费软件。

请扫码观看以下动态视觉效果及制作教程。

图4-142　学生原创动态表情包"重庆方言"设计组图(周银)

图4-143 原创动态表情包"重庆方言"动图组图(周银)

图4-144 学生原创动态表情包"三三来迟"设计组图(焦媛媛、张惠馨)

图4-145 学生原创IP"三三来迟"海报(焦媛媛、张惠馨)

第27届时报金犊奖作品.mp4　　故宫趣味动态设计　　京东微信平台动态海报设计

图4-146 学生原创动态表情包 "三三来迟"动态图组图（焦媛媛、张惠馨）

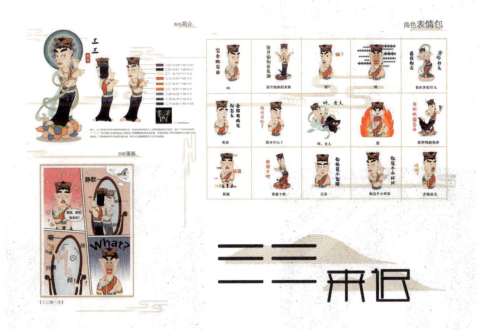

图4-147 学生原创动态表情包 "三三来迟"组图（焦媛媛、张惠馨）

学生原创字体作品-吉祥语合体　原创《023》概念音乐节动态宣　原创动态海报及字体标志设计
字组图动态设计（隆瑞锋）　　　传设计（牟舒娜）

4.3.3 空间表现

利用叠加、对比、色彩、视错觉等手法营造二维或三维层次感,在视觉设计字体设计方面有着出色的表现,这是设计师们的常用手法。

塑造二维视觉文字效果,如图4-148所示,为营造错层次感的二维空间字体设计。

塑造三维视觉文字效果,如图4-149所示的错视空间字体设计,如图4-150、图4-151所示的立体字母设计。

图4-148 营造错层次感的二维空间字体设计

图4-149 错视空间字体设计

图4-150 立体字母设计1(杨晖鹉)

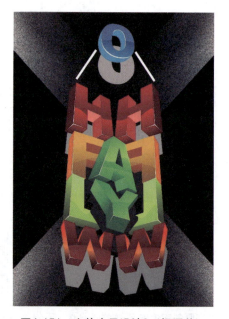

图4-151 立体字母设计2(杨晖鹉)

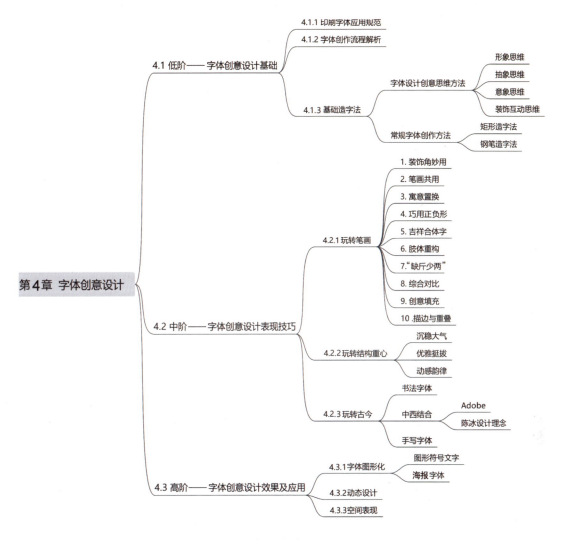

作业布置

第 5 章

版式设计入门攻略

5.1 版式设计概念

版式设计是现代艺术设计的重要组成部分，也是视觉传达的重要手段，是将版面要素结合不同的构成元素及相关原理合理组织设计出特定的视觉主题。版式设计是关于排版的技术和学问，更是技术与艺术的高度统一。

版式设计的应用领域相当广泛，主要有海报、报纸杂志、电影、电视等传统媒介，以及微博、微信、短视频等各类新媒体媒介。它是在有限的空间将文字、图形、色彩等视觉符号通过不同媒介向大众传递文化与精神内涵的视觉信息。

在互联网快速发展的当下，版式设计面临新的机遇与挑战，它成为现代设计从业者必备的技术手段，在传统版式设计基础上，与现代媒介的声、光、电整合设计，从传统的静态化向动态化、交互化升级，从构成元素的平面化向肌理感、综合材质发展，被广泛应用于演唱会、综艺节目、展览展示场景、博物馆展示等领域的视觉设计中。

5.2 版式设计的核心要务

版式设计的核心要务是明确版式设计的本质、功能。引导受众有序阅读，有助于受众更好地明确信息层级的关系，这是所有媒介产品设计前必须思考的重要内容。明确产品主题与信息内容，充分调查受众人群特征，并将它们细化到版式设计的细节中。

1. 精准传达主题，高效阅读

使琐碎的信息井然有序，版面整洁，层次清晰，强化并突出版面的重点信息，这有助于引导受众高效阅读，精准传达版面的信息，使主题传达更加直观、精确。

2. 加强品牌识别性，精准营销

人们经常有这样的纠结，如何在众多产品中快速做出选择？抓人眼球的版面极为重要，它生动且有效地吸引读者的目光。版式设计要捕捉品牌特性，彰显文化品位，突出个性价值，以此加强受众对品牌识别的记忆度，达到精准营销的重要目的。

3. 提升审美，增强版面活力

人类从未停止对美好事物的向往与追求。品牌或产品通过各类视觉表现形式传递给用户美的感受和体验。加强版面活力，增强版面艺术性，可为产品注入了新的生机，吸引人们不断关注。

5.3 版式设计的创作流程

开始一项版式设计工作前，先要了解版式设计的基本流程。合理且清晰的流程可以帮助我们更加全面且高效地明确工作内容，梳理工作重点，如图5-1所示。

（1）与甲方进行前期项目沟通；
（2）提炼思路形成思维导图；
（3）根据市场调研及营销侧重，进行调研分析及资料收集；
（4）明确设计风格与调性，初定设计方案；
（5）筛选与定稿；
（6）绘制电子稿，细节调整与修改；
（7）方案交付；
（8）反馈与调整。

图5-1　版式设计创作流程

5.4 版式设计初识

5.4.1 版式设计视觉构成要素

版式设计的应用领域相当广泛,主要包括海报、报纸杂志、电影、电视等传统媒介,以及微博、微信、短视频等各类新媒体媒介。

1. 传统媒体、新媒体的版面构成元素

传统媒介中版面构成元素主要包括:文字、图形、图像、色彩。常见新媒体元素主要包括:文本、图形、图像、音频、视频、动画。

20世纪90年代,随着计算机技术的发展,以数字信息为传播载体的数字媒体逐渐取代传统纸媒。数字媒体的应用促进了版式设计的全新变革,互联网大大提升了设计工作者的效率,以电子产品为载体的电子读物、网页设计、短视频等已席卷全球并流行于设计的各个领域。作为互联网时代的媒体从业人员,除必备的艺术修养与技术手段外,还应具备协调各类新媒体元素和服务新媒体的技术和艺术能力。

2. 版式编排设计的基本要素

点、线、面的编排构成是版式编排设计的基本要素。

世间万物虽形态迥异,但其形态都可用点、线、面来分类及构成。点、线、面不只是几何概念,也是版式设计的基本元素和主要的视觉语言,还是构成各类媒介版式编排设计的基本要素。趣味停车场中点的妙用如图5-2所示。

版式设计可能是由一组图形组成的圆和由路径文字组成的线以及由几张图片组成的面来呈现。然而点、线、面之间的关系又是相对的、可变的,版面中各要素的大小、位置、数量、形态不同,给人的视觉及心理共情感也不同。版面各元素彼此穿插、交织、相互衬托,构成了不同形式美感的万千设计,如图5-3~图5-6所示。

图5-2 趣味停车场中点的妙用

图5-3 趣味停车场中线的妙用

图5-4　趣味停车场中点、线、面的构成设计

图5-5　西西弗书店标语墙

图5-6　园林造景中借景手法

1）点的编排构成

"点"是最简单的形,是几何图形最基本的组成单位。点是空间中只有位置,没有大小的图形。"点"和"线""面"之间存在着相对的关系,当点重复地沿某一特定轨迹编排,就形成了线;当把单个点放大或众多点聚集时,就又形成了面。在版式编排设计中,"点"灵活性较强,它可以是规则或不规则的图形、色块、图像。版面的"点"在不同排列组合方式下会呈现不同的效果,给人完全不同的心理感受。

（1）"点"的特性

"点"在设计中可谓无处不在,而各类"点"以其构成形式、大小、数量、方向、位置、布局等呈现出不同的视觉效果,在版式设计中营造出稳重、动感、活泼、聚拢、分散的氛围感。当点元素处于视觉中心时,主体元素突出,版面视觉舒适且平和;当点元素处于几何中心时,上、下、左、右空间分布对称,视觉张力平均,版面严肃且沉闷;当点元素偏移时,会产生上升、下沉、堆积、聚集的视觉效果,如图5-7所示。把握"点"的特征,会让版面产生方向的动力之感,使版面灵活多变如图5-8、图5-9所示。

图5-7 点的聚拢与分散

图5-8 点的聚拢、渐变、密集的视觉感受

图5-9 草间弥生作品《南瓜》

（2）"点"的功能

"点"的缩小起着强调和引起注意的作用，而"点"的放大则有"面"之感，给人情感上和心理上的量感。在干净、单纯的背景上，即使再小的点也容易引起关注。一张图像放大后的细节会呈现无数像素点，解释了位图的工作原理。同时，在版式设计中可借助点的密集成像的特征，加之合并、分散等手法不断解读及丰富"点"在版式设计中营造出的节奏感、有序感、图像感、肌理感和块面感。

由于点具有形状饱满且外轮廓圆润柔和的特征，因此在构成设计中使用频率极高，并起到调节画面柔和度的作用，在有限的版式空间中发挥着或作为画面主体，或成为点缀元素，或丰富增加视觉张力、活跃版面的重要作用，如图5-10～图5-12所示。

图5-10 大点（强烈而有分量）、小点（柔和而可爱）　　图5-11 点的聚拢与分散

图5-12 点元素为主的海报设计，大小各异的圆点是狗的斑点的延伸

之前例图中的"点"基本以圆形为主,但点的形态是广泛的,形态是多元化的。除圆点外,"点"的形态还可能呈现为字、一朵花或其他小图形,如图5-13～图5-17所示。

图5-13　点元素的拓展

图5-14　海报呈现出点、线、面的点状态变化

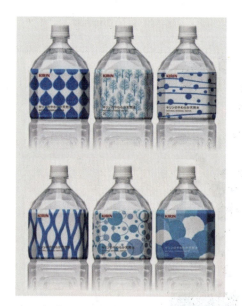

图5-15　包装呈现出的点、线、面的点状态的变化　　图5-16　书籍封面设计呈现出的点、线、面的点状态的变化

图5-17　海报中四面八方的点汇聚有面的视觉效果（组图）

版面中水平与垂直的点发生了粗细的对比，负形空间变成人脸形状，给人戏剧化节奏感，版面异常活跃，如图5-18所示；版面中点元素有字母、短线、形状色块，读者能够感受网格线的划分，版面丰富的元素营造出多元跳跃的节奏感，如图5-19所示；版面中被刻意裁剪过的图形、分组的文本形成了点元素，版面的主色调为黑色，版面严肃且棱角分明，给人以距离感，版面点元素利用圆形柔润、亲近的视觉效果，加之赋予点元素暖色调剂，使版面既严肃又有一些轻松的视觉感受，如图5-20所示；版面中图片座椅被复制旋转，"座椅"形成了围合的圆形，元素本身也成为版面点的有趣制造，既贴合主题"寻找合伙人"，也使版面轻松自然的调性跃然纸上，如图5-21所示。

图5-18　点的妙用——戏剧化图形效果的营造

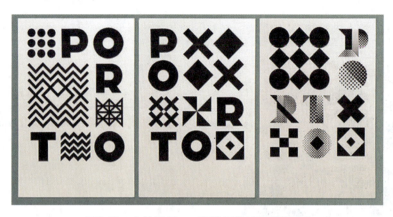

图5-19　点的妙用——营造轻松活跃的版面1

图5-20　点的妙用——营造轻松活跃的版面2

图5-21　点的妙用——营造轻松、活跃的版面3

2）线的编排构成

"线"是点运动轨迹的集合，是由无数个点构成的。几何学上，线指一个点任意移动所构成的图形，不具备宽度、厚度，但具备长度、方向、形状的特征。"线"包括直线和曲线。在构成中，"线"的视觉表达具备性格特征。"点"只能作为一个独立体，而"线"则能够将点统一起来。"线"在版式设计中发挥着引导、装饰、精致、分割、组合各版面要素的作用。版面构成中，线的形式可分为三类：实线、虚线、视觉流动线。相比之下，空间的视觉流动线容易被忽略，也更难被掌控。版面中线的形式和种类如图5-22所示。

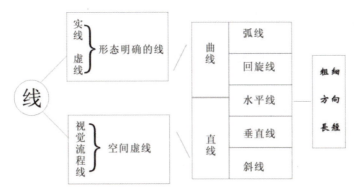

图5-22 版面中线的形式和种类

（1）"线"的性格

在构成中，线相比点和面更加灵活、多变。构成中的线具有曲直、长短、粗细、虚实、疏密的特征，通过这些特征，营造版面氛围，版面可以传递出不同的情绪、态度。粗细、长短相同的线条有序间隔排列时，营造强烈的秩序美感，如图5-23所示。粗细、长短相同的线条间隔空间逐渐增加或减少排列时，营造前进或后退的远近视觉感受，如图5-24所示。当线条发生粗细对比，组合后的版面会产生强烈的秩序美感及视觉上形状或色彩轻重的心理感受，线条粗细产生的视觉及心理对比效果如图5-25所示。角度倾斜的线条组合时会有方向的对比关系，组合后的版面会产生强烈的方向感，同时营造出视觉的流程线，还产生一定的立体视觉效果，如图5-26所示。几组角度倾斜的线条间隔排列时，版面呈现强烈的方向感，留白给读者想象空间，如图5-27所示。角度倾斜的线条加入粗细的对比时，产生方向、秩序、明度上的对比关系，视觉的流程线清晰可见，较之前的图片产生了更为突出的立体视觉效果，如图5-28所示。线条组合时发生了长短、粗细、方向的复杂对比时，产生出方向、秩序、明度、角度的对比关系，视觉的流程线清晰可见，是之前组合形式的集合，线条的综合运用如图5-29所示。来源于生活中的一组意向线条，有长短、粗细、方向的复杂对比关系时，产生出方向、秩序、明度、角度、远近的对比关系，如图5-30所示。如图5-31所示中的线条为弧线，除有长短、粗细、方向的复杂对比关系外，画面圆润自然、富有生命力。如图5-32所示中回旋的曲线，产生了闭合的椭圆形，使画面圆润有力。曲线与直线相结合，加上线条状态、长短、粗细、方向的复杂变化，使版面既圆润自然又有力量，如图5-33所示～图5-37所示。

图5-23 线的妙用——营造强烈的秩序美感

图5-24 线的妙用——营造前进或后退的远近视觉感受

图5-25 线的妙用——线条粗细产生的视觉及心理对比效果

图5-26 线的妙用——线条的视觉引导效应

图5-27 线的妙用——线条的方向引导效应

图5-28 线的妙用——线条的空间塑造力

图5-29 线的妙用——线条的综合运用

图5-30 意向线条1

图5-31 意向线条2

图5-32 回旋的曲线

图5-33 曲线与直线的结合

图5-34 长直线为主的点、线、面构成,平和安静

图5-35 斜线为主的点、线、面构成,动感有力

图5-36 直线、曲线相结合的点、线、面构成,复杂有趣

图5-37 直线、曲线对比碰撞下的窗户

(2)"线"的功能

在构成中,"线"能够将点、面统一起来。第一,起到分割、分区版面的重要作用,从而得到秩序、条理、易读的版面效果;第二,让分散的元素自然地相互关联起来,增加版面各元素间层次感、约束力;第三,通过线的大小、方向、疏密的布排,在版面编排中产生的变化、节奏规律形成秩序美感,打破版面单一、缺乏活力的沉闷感,营造版面节奏感与韵律画面感,趣味性效果;第四,闭合的线形成线框,它有限定、约束、强调版面要素的作用;第五,通过线的特征营造出线的空间力场感,打造版面的速度、张力、虚实等感受。

弧线的交织产生了连绵起伏的山脉视觉效果,主体线条加入,视觉效果突出,画面既柔美又有视觉张力,如图5-38所示;闭合的直线有分割版面的重要作用,直线的组合干练、利

落，与图片人物形成鲜明对比，如图 5-39 所示。版面主角的脚尖落在由内到外，由轻到重的线条上，营造出水面涟漪轻盈的效果，文字元素一层一层显示出来，很有视觉张力，圆形线条给人温柔的感觉，如图 5-40 所示。线条为主的海报设计如图 5-41～图 5-47 所示。

图5-38　线条柔美的功能

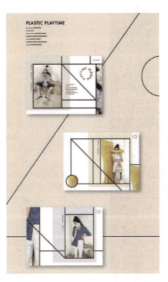

图5-39　线条干练的功能

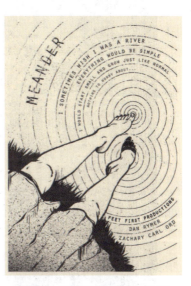

图5-40　线条力扬张力的功能

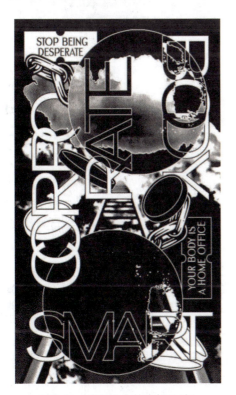

图5-41　线条为主的海报设计1

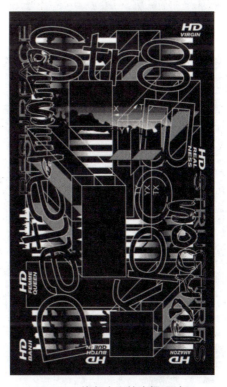

图5-42　线条为主的海报设计2

图5-43　线条为主的海报设计3

图5-44　线条为主的海报设计4

图5-45　线条为主的海报设计5

图5-46　线条为主的海报设计6

图5-47　线条为主的海报设计7

3）面的编排构成

面是点的放大、集中或重复，也是线重复密集移动的轨迹和线密集的形态。几何学上，面指一条线移动构成的图形，具有长、宽，没有厚度，是设计中重要的构成要素。从版面空间来看，面由于比点、线所占空间更大，因此较点、线在视觉上更加强烈、实在，并与之形成鲜明对比。版式设计中"面"的编排常被用作重要信息背景，增加版面重量感，产生烘托及突出的重要视觉效果。面可能是色块、图片、图形，甚至留白或局部放大的字符等，面是每个版式设计中都不可或缺的重要存在。面在版面中可理解成点的放大、点的密集或线的重复，如图 5-48 所示。生活中的面如图 5-49 所示。圆形——有饱满的视觉效果，有运动、和谐、柔美的观感，如图 5-50 所示。四边形、矩形单纯而明确，平行四边形有运动趋向，梯形稳定，正方形有稳定的扩张感，如图 5-51 所示。三角形——最稳定的图形，如图 5-52 所示。肌理感的面如图 5-53 所示。

图5-48　面在版面中可理解成点的放大、点的密集或线的重复

图5-49 生活中的面

图5-50 圆形——有饱满的视觉效果，有运动、和谐、柔美的观感

图5-51 四边形、矩形单纯而明确，平行四边形有运动趋向，梯形稳定，正方形有稳定的扩张感

图5-52 三角形——最稳定的图形

图5-53 肌理感的面

（1）"面"的性格

"面"分成几何形和自由形两大类。"面"受形状、位置、角度、大小的限制，当"面"的形状或边缘造型不同时，则构成不同视觉的"面"。"面"在版式设计中较"点""线"占据空间要大，因此，对版式设计版面的整体布局的形式感、特性有绝对的主导权，视觉冲击力更强。几何的"面"较为规整秩序，给人安静秩序、平和之感。而自由的"面"则灵活多变，能营造出版面或紧张不安、或轻松活泼、或自由奔放的心理感受，如图5-54、图5-55所示。

(2)"面"的功能

线的分割产生了空间,同时也分割出不同比例的面。分割出体量相等的面,给人以强烈的秩序、稳定、严肃之感;分割出体量不等的面,给人以律动、节奏、动感、欢快的视觉感受。面在版式设计中具有平衡、丰富空间层次、烘托及深化主题的重要作用,如图5-56~图5-58所示。

图5-54 展览活动海报设计1

图5-55 展览活动海报设计2

图5-56 文化类海报设计

图5-57 设计师周末晚会招贴(阿尔敏·哈夫曼)

图5-58 点、线、面的综合编排构成

5.4.2 版式设计的形式法则

思考：如何让图 5-59 中的图形放进有限的空间里，且效果不错？

图形的大小按比例可以变化，将版面要素归纳成几何图形并进行比例设计，如图 5-59 所示。组合形式不同，给人视觉感受不同，如图 5-60 所示。

图5-59 将版面要素归纳成几何图形并进行比例设计

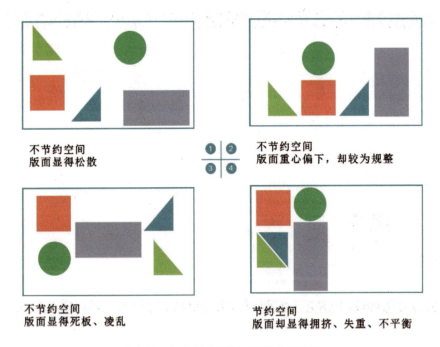

图5-60 组合形式不同,视觉感受不同

版式设计的目标是精准传达主题,让受众高效阅读;增强品牌识别性,达到精准营销;提升审美,增加版面活力;最终使版面清晰且有条理。因此,版式设计反映鲜明的形式美感及艺术表达,设计是在理性的基础上分析并遵循相关原则,从而精准传递信息。设计服务于人,其研究尊重大众的审美观,只有鲜活且理性的设计才会更有人文质感。在传达信息时,融入新思想、新观念、新技术、新材料、新工艺,实现鲜明、生动、高效地信息传递,将产生极高的美学价值和经济实用功能。

1. 节奏与韵律

节奏是把事物按照一定的条理、秩序重复连续地排列,营造一种律动的美感。节奏与韵律更容易使人们联想到音乐、诗歌、舞蹈。在版式设计中,节奏与韵律是一种重要的表现手法和形式。可考虑从文字的大小、编排的疏密、色彩的明暗、形状的高低来创造版面的节奏与韵律。节奏与韵律可以给版面带来活力与生机,传递信息的同时愉悦读者。兼具连续韵律、渐变韵律、动感韵律的版式设计,如图 5-61 所示。兼具连续韵律、渐变韵律的版式设计如图 5-62 所示。兼具交错韵律、动感韵律的版式设计图 5-63 所示。

韵律有以下四种类型:
(1)连续韵律;
(2)渐变韵律;
(3)交错韵律;
(4)动感韵律。

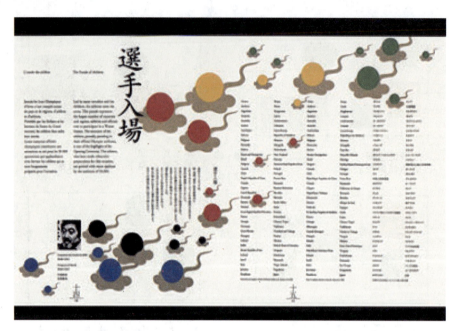

图5-61　长野冬奥会开幕式节目册设计（原研哉）

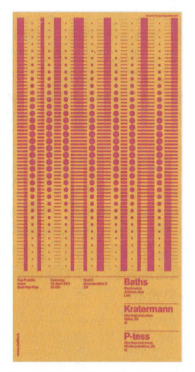

图5-62　兼具连续韵律、渐变韵律的版式设计

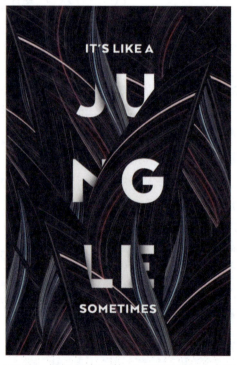

图5-63　兼具交错韵律、动感韵律的版式设计

2. 对称与均衡

对称是生活中最常见的形式，是两个同一形的并列与均齐，对称是同等、同量的平衡。绝对的对称给人严肃、庄重、沉稳、大气之感。相对对称是上下和左右基本相等，但略有变化，

打破原本一致静止的画面，在统一中制造变量。常见对称方式有以下四种：中轴线为轴的左右对称、水平线为基准的上下对称、对称点为源头的旋射对称、对称向出发的反转对称。

均衡则是一种"调和剂"，通过大小、形状、距离、疏密等关系来调节画面的视觉平衡。对称与均衡的结合，让版面视觉既沉稳大气又不失趣味活泼，如图5-64、图5-65所示。

图5-64 相对对称电影海报1

图5-65 相对对称电影海报2

3. 对比与调和

对比构成通过两个或两个以上的元素来实现。相对版式设计而言，对比是对画面要素差异性的强调，对比的因素存在相同或相异的性质。调和是不稳定的要素的强调，使两个或两个以上的要素相互具有共性，从而营造版面冲突与稳定、差异与协调、个性与共性的视觉感。泰国航空国际公共有限公司系列海报如图5-66所示，版面中运用了对比与调和中的大小、高低、远近、强弱、浓淡、粗细、安静、动感等多种手法。

对比的种类有以下五种：

（1）大小、高低、远近、明暗；

（2）黑白、强弱、浓淡；

（3）粗细、疏密、长短；

（4）软硬、曲直、锐钝；

（5）安静、动感、循环。

图5-66 泰国航空国际公共有限公司系列海报

4. 比例与适度

版式设计中的比例,指版面构成中各元素的比例关系。根据版面主题与主体要求,将文字、图形、图像、色彩等要素进行适度的比例分类,合理划分各要素比例可以建立版面良好的主次感、空间关系,对信息可读性、阅读节奏感、引导性都有较好的效果。主题活动海报如图5-67所示,版面中文字、图形信息量较大,各元素所占比例均衡适中。主题系列海报如图5-68所示,版面中图片、文字信息所占比例适中,阅读引导清晰明了。

图5-67　主题活动海报

图5-68　主题系列海报

5. 秩序与变异

秩序美是构成设计的重要法则之一,版式设计的秩序编排遵循了秩序构成形式,有对称、比例、韵律、统一。将版面元素科学地、条理地组织会大幅度增加版面的秩序美。音乐相关主题海报如图5-69所示,线的方向有一定轨迹可寻,局部发生了突变,有粗细的异变,在秩序的版面中创造了渐强、"娓娓道来"的视觉感,紧扣主题。

电影主题海报如图5-70所示,版面中电、线的关联与活动,让原本秩序沉闷的版面产生了下落感,吸引读者对电影内容产生浓厚兴趣。

变异是突破规律,是相对秩序在整体效果中的局部突显,是对版面意义传达的延伸或转折。变异的形式有大小、形状、方向、局部转移或变异、特异。

6. 虚实与留白

在版式设计中,除对版面要素的把控外,对其余空间布局也应多加思索,这些留白空间、负形空间、版面薄弱空间,在版式设计中也有突出创意及意境的重要功能。因此,设计师为了强调主体、衬托主题,将留白与版面主要要素相呼应,隐喻文字与图形的空间关系,达到

集中视线并形成版面空间层次感的视觉效果。因此恰当、适度的留白，会让版面更加简洁，视觉更加轻松，版面设计会呈现雅致、端庄的品位。如图5-71所示，产品上市倒计时热身海报，用精心裁剪的图形，营造留白空间，呈现出数字1、2、3，衬托出产品雅致的特性。如图5-72所示的主题系列海报，各式剪影的手与顶层实物形成一虚一实的对比，版面大面积留白使主体更加突出。如图5-73所示的主体海报，整体看是一本书的形状，拉长线条形成字母的正形，负形形成书的内页，正、负形搭配，使版面效果饱满。如图5-74所示的主题系列海报，版面建筑是正形，视线仰角楼与天空留白的负形有意制造了问号的形状，将主题戏剧化地凸显出来。

图5-69　音乐相关主题海报

图5-70　电影主题海报

图5-71　产品上市倒计时热身海报

图5-72　主题系列海报

图5-73　主体海报　　　　　　　　　　　　图5-74　电影海报

7. 统一与变化

版式设计中，统一与变化共存，这对整体版面提出了更高的要求。在统一中寻找变化，造成视觉上的跳跃，使版面生动、活泼。但版面变化过多，也会显得杂乱无章。因此这里的"统一"，是指在变化基础上对版面整体构思、调性、色彩、元素的归纳与调和，对设计师掌控版面整体性提出了更高层次的要求，更是对版式设计形式法则的综合性运用。如图5-75所示的活动海报，海报中人脸以方形图像秩序编排，采用统一的编排方式，且画面整体色调统一，但每张图像又有趣味变化。如图5-76所示的海报设计，海报采用了相同大小排列的圆形底图，统一了版式构成，上方的图形或文字各不相同，在统一中寻求了变化。如图5-77所示的运动系列海报，海报中元素及版面构成方式、每幅画面色调是统一的，都采取了故障风处理，打破了画面原有完整的图形图像感。

图5-75　活动海报　　　　　　　　　　　　图5-76　海报设计

图5-77　运动系列海报

5.4.3　版式设计的视觉流程

版式设计的视觉流程起引导读者视觉阅读轨迹，指导设计师对版面各要素"排兵布阵"并能清晰、直观表达版面主题内容的作用。研究并遵循大众视觉习惯，将视觉规律运用于版式设计构成的各类要素中，合理引导，有效编排，协调各元素的主次关系，有效引导大众阅读，调节阅读节奏，最终达到版面信息准确传递、易于识读的目标。

1. 单向视觉流程

根据大众视觉习惯来确立版面视觉流程是版式设计的设计方法。单向视觉流程一般有横线式、竖线式、斜线式三种。

单向视觉习惯大众普遍有如下浏览习惯：从上到下，从左到右，从大到小，从粗到细，从水平到垂直，从鲜艳到灰暗；左上优于右上，右下优于左下等。对于文本而言，横向文字从左到右阅读，给人安静、温和的视觉感受；纵向文字从右到左阅读，给人简洁、力量、利落的视觉感受；倾斜文字一般从右上向左下阅读，给人韵律、动感的视觉感受；粗体文字比纤细文字更易引起注意。如图5-78所示的电影《黄金时代》海报，视觉流程由下至上再集中到人物身上。其他海报如图5-79～图5-81所示。

2. 曲线视觉流程

曲线视觉流程是相对直线视觉流程的形式，一般指由一定弧度或回环旋转视觉流动引导的轨迹线，例如S线型、C线型、W线型、波浪线、抛物线等。

单向视觉流程形式简单、直接，而曲线视觉流程形式有动感、节奏、圆润的美感。形式上较单向视觉流程更加柔和，可塑性更强。将曲线视觉流程运用于版式设计中，可有效增强版面亲和力、动力感及趣味性，拉近与受众的距离，如图5-82～5-85所示。

图5-78　电影《黄金时代》海报

图5-79　反战海报（福田范雄）

图5-80　简约风格海报设计1

图5-81　简约风格海报设计2

图5-82 波浪线型视觉流程海报

图5-83 C线型视觉流程海报

图5-84 S线型视觉流程海报

图5-85 折线型视觉流程海报

3. 重心视觉流程

仔细观察一个版面设计，会发现视线最终将停留在版面的某一个位置，这个位置即是视觉的重心。版面中各要素的精心编排设计就是为了突出视觉的重心，版式设计中的视觉重心是整个版面的"定海神针""视觉焦点"。视觉重心的确定有稳定版面的作用，当版面需要突

出的主题或主体位置不同时，便会采取向心聚拢、离心发散的视觉流程形式，也常用向内聚焦、向外放射的视觉流程形式，制造强烈的视觉冲击感与牵引感，如图5-86、图5-87所示。

图5-86 视觉重心在版面右上方

图5-87 视觉重心在版面左上方

4. 反复视觉流程

反复视觉流程就是将相同或相似的视觉元素，按照规律进行编排，形成重复性的韵律感。在重复的排列形式中寻找特异的元素来变化，可以打破本身单一图形的沉闷感。反复的视觉流程给人强烈的视觉重复性，增强重复元素的识别性，打破规律，制造冲突，可增强版面的生动性与趣味性，如图5-88、图5-89所示。

5. 导向性视觉流程

导向性视觉流程是设计师对版面设计系统整体的"导演"过程，是将设计思路、设计要素落实在版面，并引导读者的视线向版面的最终诉求运动的轨迹过程。导向性视觉流程形式有以下两种。

1）具象导向式视觉流程

借助形象的具有指示性、方向性、警示性、说明性、标识性的编排元素，将版面设计中的各要素串联起来，明确引导受众的视觉流程。如有箭头方向的图标、手指方向的图像、人物头发或衣服吹起的动势、从大到小排列的一句话、一排数字等，这些具象的版面要素可让版面的视觉流程更有序、清晰，引导受众高效并有效地接收信息。如图5-90～图5-92所示。

图5-88 人物的多次重复起强调作用

图5-89 版面要素的重复形成强烈的对比与秩序关系　　图5-90 读者视觉流程跟随箭头元素方向趋势

图5-91 读者跟随海岸线、说明性文字、　　　　　　图5-92 读者视觉流程跟随手的指向向上牵引
　　　　箭头元素完成视觉流程

2）十字形视觉流程

十字形视觉流程主要是通过版面中点、线作为引导形式，让受众的视线从版面四周以十字形收拢向中心汇聚，达到突出重点信息的目的。这种视觉流程使版面稳定，重点突显。如

图 5-93 所示的动画电影海报，读者的视觉从四周向中心汇聚，使版面形成强烈的压迫感，配合生动、有趣的形象，代入感更强。如图 5-94 所示的主题海报，读者阅读流程从圆形外围向中心汇聚，视线最终引向版面中心。

6. 散点视觉流程

将版面中的图形或图像散点排列在版面的各个位置，版面呈现自由、轻快感，这种方式称为散点视觉流程。这种编排看似随意，却是设计师对版面各要素的综合考量，是版式设计个性化的彰显。在编排散点组合时，要考虑图形和图像的大小、主次、疏密、均衡、视觉方向等因素。散点视觉流程主要分为放射型和打散型。版面中所有要素均按照一定规律朝某一焦点汇聚，焦点成为版面的视觉中心，这种编排被称为放射型编排；将原有完整的个体打散为若干部分后，重新编排组合，这很像解析重构

图5-93 动画电影海报

的过程，被称为打散型编排。构成形态、元素重组的过程赋予版面要素更深层次的内涵与寓意。如图 5-95 所示的散点视觉海报 1，版面中元素大小、明度、疏密、构成不同，有放射的视觉效果，而一圈圈的线又将散落的元素关联起来。如图 5-96 所示的散点视觉海报 2，版面中不同性别、年龄人的双腿利用正、负形关系分散于版面上半段，虽然整个版面图文要素较多，但形式复杂的图形要素集中在了版面的固定区域，主题、主体突出，趣味十足。如图 5-97 所示的散点视觉海报 3，版面中各元素构成点、线、面，分布在版面的各个位置，画面中的线起到重要的区域划分与视线引导作用，元素虽分散但不凌乱，视觉稳定又有内涵。如图 5-98 所示的散点视觉海报 4，版面背景中的直线既是画面元素又起分割作用，让分散的元素按位排序，疏密有致。

图5-94 主题海报

图5-95 散点视觉海报1

图5-96 散点视觉海报2

图5-97 散点视觉海报3

图5-98 散点视觉海报4

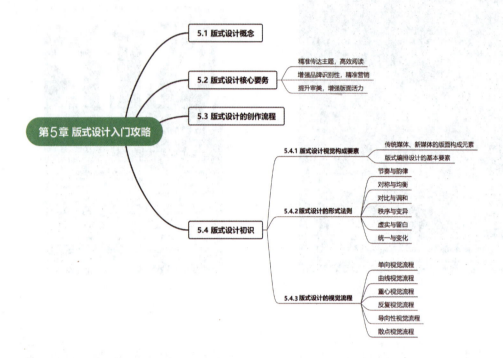

作业布置

第 6 章

版式设计基础攻略

6.1 玩转编排专业术语

版式是指书刊正文部分的全部格式,包括正文和标题的字体、字号、版心大小、通栏、双栏、每页的行数、每行字数、行距及表格、图片的排版位置等。

6.1.1 版心

版心是版面中除去页边距的区域,版心是各元素内容布局的区域,即每页版面正中的位置。包括章、节标题、正文以及图、表、公式等。版心示意图如图6-1所示。

6.1.2 版面率

版面大小在开本中所占的比例叫版面率,也就是版面的利用率。

版面率越小,页面留白就越大,视觉沉稳安静,高级雅致;版面率越大,页面留白就越小,视觉力扬感越强,内容丰富、信息量大,版面活跃。有高版面率、低版面率、满版、空版的概念。满版是没有页边距,整个版心即版面,版面利用率为100%;空版则是版面利用率为0。如图6-2所示。

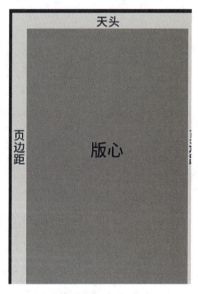

图6-1 版心示意图

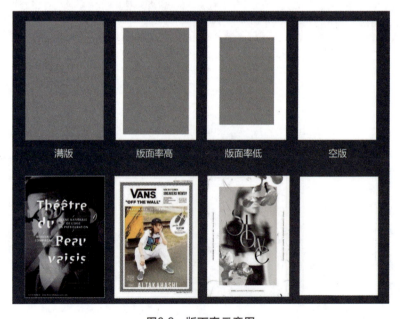

图6-2 版面率示意图

6.1.3 图版率

版面中所有图片所占版面的比例叫图版率，概括来说，图版率就是页面中图形、图像元素所占面积。不同的图版率会营造不同的视觉效果，图版率高，版面活跃、丰富；图版率低，版面沉稳、安静。因此，需要掌握图形、图像在版面中的各类处理手法，如版面中完全没有文字，则会显得空洞没有说服力。如图 6-3 中左边是对右边图片的图版率示意图（左图深灰色为图片所占比例）。

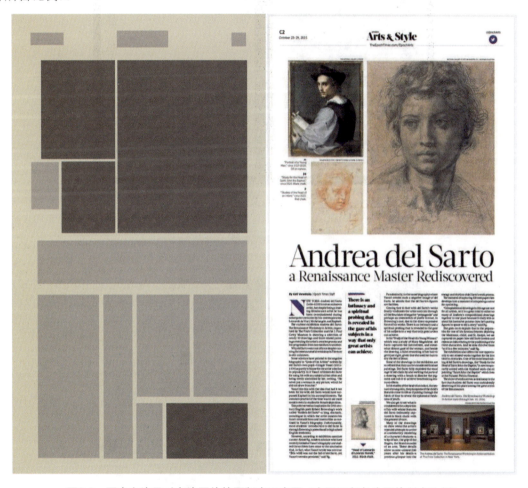

图6-3　图中左边是对右边图片的图版率示意图（左图深灰色为图片所占比例）

6.1.4 留白

留白,并不一定是白色,是指版面中除去文字、图片后的所有空余的空间,留白会形成画面的负形空间。图片中大面积的天空、大地都可以视情况被认定成留白并加以灵活地处理,留白会使版面增色不少。版面留白多,或者说负形空间大,会有高级雅致之感;反之则有沉稳、安静之感。如图6-4所示。

图6-4　图中左边是对右边图片的留白区域示意图(灰色为版面留白部分)

6.1.5 页边距

页边距是指页面的边线到版心的距离,版面里有"外边距""内边距"的概念。对称式版面的左、右页边距相等;非对称式版面左页外边距和右页内边距相等,右页外边距和左页内边距相等。页边距让版面有更强的规范性,其示意图如图6-5所示。

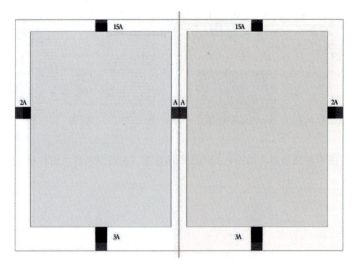

图6-5　页边距示意图

6.1.6 出血线

"出血线"一词主要用于印刷品制作环节,目的是保护版面内容,便于制作人员参考裁切点位置,比如书籍设置 3 毫米的出血线,出血线外的位置就要被裁掉。出血线如图 6-6 所示。

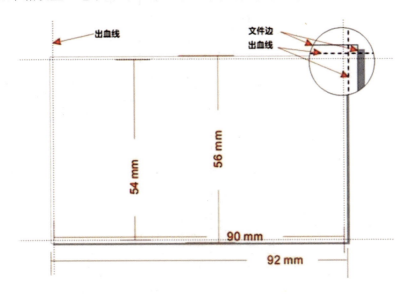

图6-6 出血线示意图

6.2 玩转网格系统

6.2.1 网格系统初识

1. 什么是网格

网格设计是一个严谨、规范、理性的系统工程,它是版式设计中最重要的基本构成形式。它的工作原理是通过评估版面信息,将版面分割成大小相等的空间单位,采用栏状、单元格的方式,使版面结构有章可循。这样图片、文字等视觉元素就可以按照网格规律有序地进行布局了。网格系统中的横栏、竖栏、单元格如图 6-7 所示。

2. 网格的重要性

网格结构给了版面要素搭建的基础,使版面要素在视觉及结构上有了编排的依据。对于图像、图形、文本信息量较大的版面编排,网格系统可以快速、高效地解决问题,同时使图形与文本在编排过程中更有次序性、规范性、条理性。

网络可下载的 PPT 模板即是网格系统的体现,即使不懂设计的人,在参照 PPT 中的网格布局放入版面要素时,也可完成版式的布局设计。虽然不是所有版面设计都必须用网格设计,但网格系统无疑是版式设计的好帮手。网格系统将复杂的信息有序分组,约束要素按照网格

对齐，使版式设计整体的同时更有秩序感。因此，合理的网格结构能够帮助人们在设计时掌握明确的版面结构。

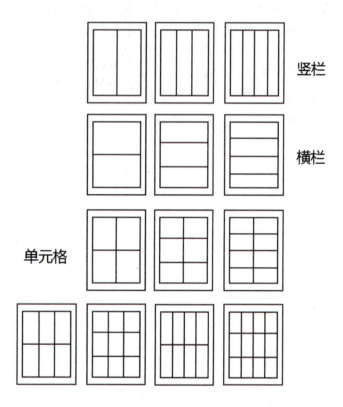

图6-7 网格系统中的横栏、竖栏、单元格

6.2.2 网格系统类型与应用

网格系统是通过不同形式的分割编排，形成不同网格结构的版式设计。网格可被打通合并，或被再次分割。网格系统因版面要素的不同，形式也变化万千。网格系统为版式设计提供了灵活的形式，解决了版面设计易造成的一成不变、枯燥乏味、视觉疲劳的问题。因此，研究网格系统类型，可以更好地为版式设计提供可寻之法，网格系统状态有栏状网格和单元格网格。版式设计中常用的网格系统有对称式网格、非对称式网格、基线网格、成角网格、自由式网格。

1. 对称式网格

对称式网格页面的左、右两边的结构完全相同，这也是网络系统中最普遍、最基础的类型，因其编排布局十分有秩序，页面左、右两边的网格数量、页边距、版面布局近乎相同，使版面达成高度的统一。

对称式网格通常分为：单栏对称式网格、双栏对称式网格、三栏对称式网格、五栏对称式网格、多栏对称式网格等，如图6-8～图6-14所示。目录、数据图表、报纸杂志等多见多栏对称式网格的应用。

图6-8 单栏对称式网格

图6-9 三栏对称式网格

图6-10 双栏对称式网格示意图

图6-11 五栏对称式网格

图6-12 三栏、四栏对称式网格示意图

图6-13 三栏对称式网格示意

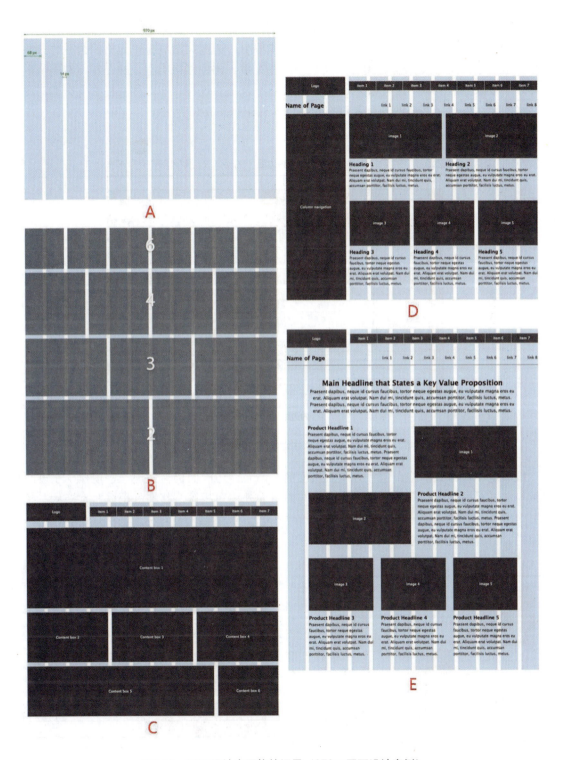

图6-14 网页设计中网格的运用（970px网页设计案例）

2. 非对称式网格

非对称式网格是相对对称式网格而言的，页面的左、右两边版面的结构不是绝对的对称，文本或图形、图像所在画面占比或向一边偏多或偏少，通过灵活调整单元格的合并、删除来调整，适应不同文本和图形、图像的大小和位置关系。此种网格类型，是在左、右相似的版面体量中寻找变化与统一、丰富与生动、有序而不杂乱的过程。非对称网格主要有非对称栏状网格和非对称单元网格两种。非对称式网格示意图如图6-15所示。

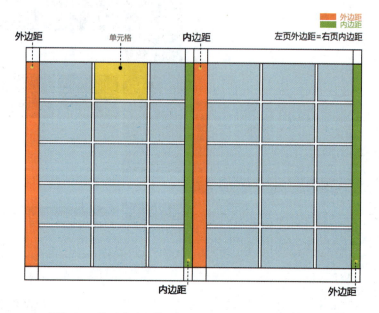

图6-15　非对称式网格示意图（左页边距=右页边距）

虽然是非对称式网格，但仔细观察页面的左、右两边版面仍会发现一些规律，左页面外边距与右页面内边距相等，左页面内边距与右页面外边距相等，其实就是页面直接从左到右发生的位移，这些细节在变化中统一着版面的整体性。灵活运用非对称式网格，可采取合并栏、删除栏、制造单元格等方式，如图6-16所示。

图6-16　合并栏、删除栏、制造单元格

常见的期刊、画册编排多采用双栏、三栏、四栏的网格方法，而报纸编排由于信息量大，常用四栏、五栏、六栏的网格方法。常通过调节栏的长短、高低、跨栏图片等，增强版面灵活性，如图6-17、图6-18所示。

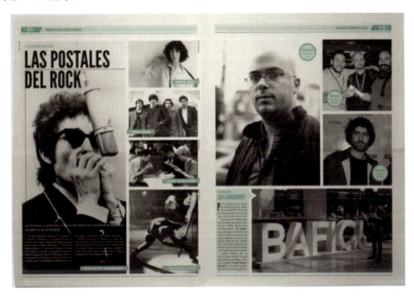

图6-17　灵活的非对称式网格1

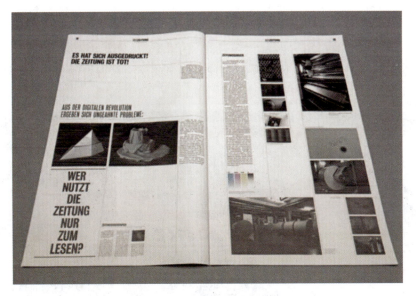

图6-18　灵活的非对称式网格2

3. 基线网格

基线网格提供了一种视觉参考，有类似软件中辅助线、参考线的作用。基线网格可以辅助对齐版面元素达到精准编排，是版式设计中重要的科学依据，但它通常是不可见的。基线网格示意图，如图6-19所示。

图6-19　基线网格示意图

4. 成角网格

成角网格,是指版面中的所有元素都朝同一个或两个角度分栏编排。网格可以设置成任何角度,可以展现更多创意。但要注意成角网格在设计构成时一定要尊重大众的阅读习惯。东北新干线品牌广告如图6-20～图6-22所示,广告内容突出日本铁路公司的东北新干线品牌,旨在吸引日本东北地区的游客,该品牌在2012年克利奥奖上获得设计金奖,在戛纳国际创意节上获得设计金狮奖。

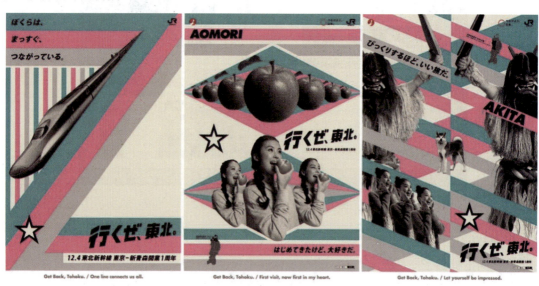

图6-20　东北新干线品牌广告1

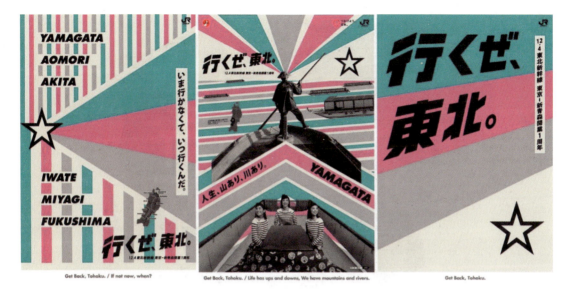

图6-21　东北新干线品牌广告2

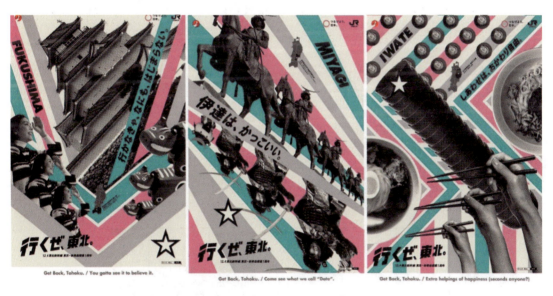

图6-22　东北新干线品牌广告3

5．自由组合式网格

　　自由组合式网格形式打破约束，将版面构成要素做不规则分散状排列，在原有网格的基础上运用两种及两种以上的网格构成形式，在统一中寻求变化，使版面严谨而不失活泼，所产生的造型千变万化，并且富有活力。自由组合式网格赋予版面更多自由，更多个性化，因此自由组合式网格为视觉空间营造了更多的可能性，创造了更轻松、自由、活力的视觉观感，也深受大众的喜爱。其打破固定版心，打破固定版式束缚，如图6-23所示。

图6-23　打破固定版心，打破固定版式束缚

6.2.3　网格模块化思维

横向、纵向的分栏网格，制造出许多均等的块状网格，也就是单元格，网格模块初步形成，而这些单元格之间的间距，带来秩序美感和参考依据。

1. 九宫格法

九宫格法也叫作三分法，是将画面水平垂直地划分成三个大小相等的部分，得到 3×3 的网格，共 9 个单元格、4 个焦点。四个焦点的所在及周边区域都可以视作版面的重要核心地段，因此，在版面中起主导视觉的作用，重要图文信息元素可布置在焦点区域。九宫格法使版面保持视觉平衡的同时，还能保证元素之间的不对称状态，是设计时常用到的方法，如图 6-24 所示。

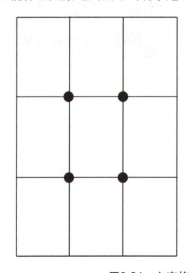 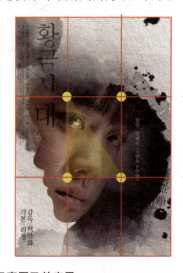

图6-24　九宫格示意图及其应用

2. 八格网格、二十格网格模块

在处理画册、海报、报纸造纸等版面时，需要注意图片大小的差异，重要图片的凸显。以常见的八格网格、二十格网格为例，可通过对八种、二十种不同尺寸的图片的组合，找到网格组合规律，稍加变化会得出更加生动、丰富的版面，如图6-25～图6-28所示。

网格模块化思路为设计提供开拓思路的新方法。

图6-25　八格网格

图6-26　二十格网格

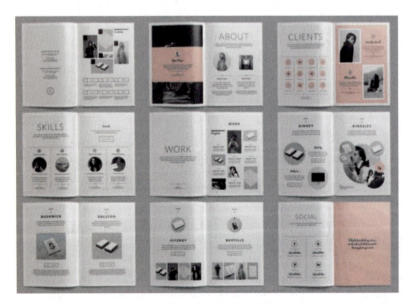

图6-27　网格模块化思维

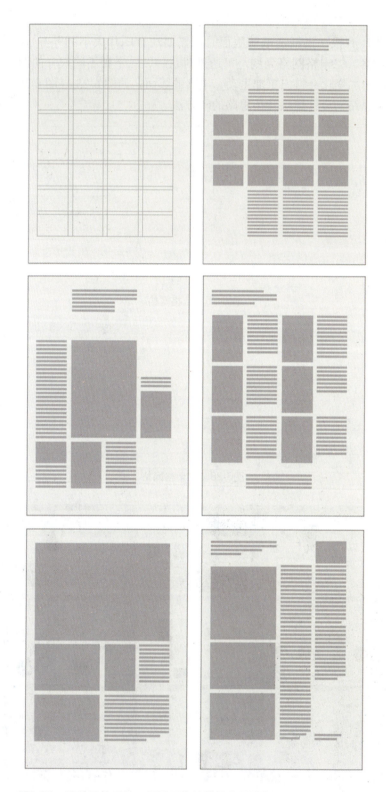

图6-28 32单元格系统,运用网格的模块化思维版面可以"变魔术"

6.2.4 利用有限的网格编排出灵活的版式

1. 方形版

方形版是图形或图像被直线切割或被方框包围,这种网格系统的版式是最常见、最直接、最简洁,呈现的视觉效果庄重且沉稳、大气。报纸期刊常用方形版,如图6-29所示。

2. 挖版

挖版也称为退底版,表现为去掉图片多余背景,抠出并保留图片中精彩的部分,效果类似于PNG透明背景图片。挖版图像视觉效果自由活泼而不受固定外形约束,让人印象深刻,如图6-30所示。

3. 出血版

出血版是图形或图像充满或超出版面页边距,它们不受版面的限制,有向外溢出、扩张的趋势,为版面空间注入丰富的想象力。由于图形、图像的放大,局部图像的扩张占据版面绝对的面积,因而图版率较高,同时版面也给人较强烈的视觉压迫感、紧张感。如图6-31所示。

图6-29 报纸期刊常用方形版

图6-30 美食主题宣传内页

图6-31 杂志内容有强烈的视觉压迫感、紧张感

6.3 玩转版面类型及尺寸

根据版式设计的媒介确定版面尺寸，版式设计的第一步是确定媒介形式，根据媒介新建版面尺寸不同、像素设置方式也不同。下面向大家推荐几类常见媒介新建设置。

6.3.1 传统纸媒版面类型及尺寸

1. 根据印刷规范选择开本

通常所说的"开本大小"，即是针对传统印刷产品的尺寸。决定印刷品开本尺寸的主要因素有使用环境、用途、成本等。不同的印刷品开本类型根据版面主题内容搭配不同的印刷工艺、纸张尺寸和装订方式，带给读者不同的阅读体验。例如，产品类说明书、手账、生活类图书等，便于阅读、收纳、携带，通常采用较小开本16开、32开，甚至64开；又如一些精装画、彩色读本，采用一些特殊或特定大号尺寸。

对于印刷产品的开本大小，如书籍、画册、海报、名片有相对固定的设计参照尺寸，又如国际标准纸张A4尺寸，宽21cm×高29.7cm；A3尺寸宽29.7cm×高42cm，一般印刷300像素/英寸，精装画册350像素/英寸。请对照表6-1了解相关尺寸。

2. 传统纸媒表现形式

传统纸质媒介有海报、包装、DM宣传单、书籍/画册、名片、易拉宝、户外大型喷绘、X展架等。表6-1为常用传统媒介形式及常规尺寸参考。

表6-1 传统媒介形式及尺寸

物料形式	常用尺寸（cm）	物料形式	常用尺寸（cm）
海报	60×90	书籍/画册	28.5×21　21×28.5
DM宣传单	单页、折页（一般不超过16K）	名片	9×5.4　9×50　9×4.5
易拉宝	80×200	X展架	60×160　80×180
户外大型喷绘	一般宽幅1米~3.2米，4米，5米，长度不限		

6.3.2 常见新媒体版面类型及尺寸

目前市场常见新媒体媒介形式有 UI 设计、APP 界面、H5 互动广告、网页设计、微信、短视频等。当下移动终端设计主要针对鸿蒙系统、iOS 系统和 Android 系统。

6.4 印刷输出必备知识

并不是所有版面都需要印刷输出，例如服务于移动终端的网页设计、UI 设计、H5 互动广告等作品只在手机、电脑或大屏幕上播放，就不涉及印刷输出。但如果设计的书籍、杂志、海报涉及出版或展览，就一定需要印刷或打印输出。因此，作为新时代设计从业人员，还应具备必需的印刷技能。

6.4.1 印刷输出前的检查工作

（1）检查校对版面内容，是否有错漏；
（2）检查角线、裁切线、出血线是否预留；
（3）检查色彩是否为 CMYK；
（4）检查文件的分辨率是否可以清晰输出（插图、照片等）；
（5）检查版面文字是否已转曲；
（6）如多页面文件要特别注意拼板问题；
（7）图层是否都已合并。

6.4.2 印刷品及常用物料输出要求

文件格式与制作软件有关，设计师看到原始文件后缀就知道文件类型是图片、文本、动画还是视频等。常见的文件格式有 JPG、TIFF、PNG、TGA、EPS 等，色彩模式均使用印刷色彩 CMYK 模式，文件格式特点如下所示。

1. 印刷品及常用物料输出格式

1）PDF 文件

PDF 文件不仅可以在所有电脑中打开查看，还可以在设计软件中编辑。可设置打印输出，打印或印刷效果清晰。

2）TIFF 文件

人们经常以 JPG 格式查看并打印图形、图像，但实际 JPG 是对色彩的一种有损压缩格式，因此，在书籍等高质量印刷品输出时，很多设计师会选择 TIFF 文件，但这种文件会比 JPG 格式的文件大很多，比较耗费电脑硬盘空间。

2. 常用物料分辨率设置

常用物料有海报、易拉宝、户外大型喷绘、宣传单、书籍、画册、名片等，常见单位 DPI，也就是像素/英寸，设计时应避开分辨率设置越大越清晰的误区，为物料设置合适的分

辨率。一般写真喷绘机分辨率为72DPI，高清写真喷绘机分辨率为150～200DPI。其他常见物料分辨率设置如表6-2所示。

表6-2 其他常见物料分辨率设置

物料形式	常用尺寸（cm）	分辨率（DPI）
易拉宝	80×200	72～150
户外大型喷绘	一般宽幅1米～3.2米，4米，5米，长度不限	25～60（尺寸越大，分辨率越低）
DM宣传单	单页、折页（一般不超过16K）	300
书籍/画册	28.5×21　21×28.5	300
名片	9×5.4　9×50　9×4.5	300～600
海报	60×90	300
X展架	60×160　80×180	72

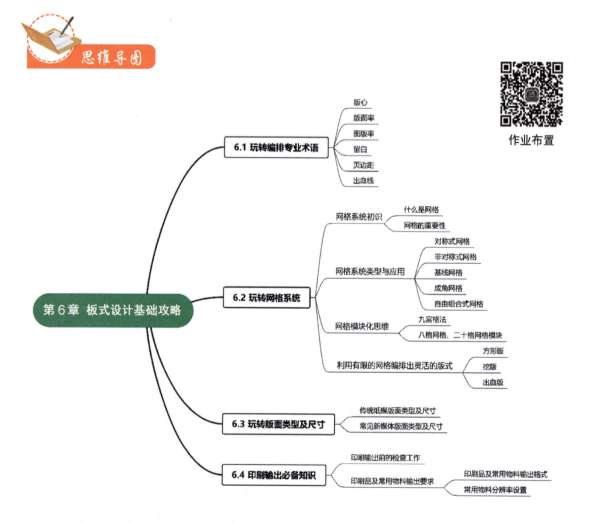

作业布置

第 7 章

版式设计进阶攻略

7.1 玩转编排类型

在版式设计过程中,设计师大部分时间都在处理图片与文字的关系。编排中应注意图像之间的呼应关系,如图像的版面比例、尺寸、调性、色彩、位置、内部结构,还有图像的运动方向、视线方向、俯视角度或仰视角度、对角线、对称轴等。图片与文字在版面设计中密不可分,无论从形质上还是内容上都要协调统一。

图片与文字的关系分为以下三种类型。

1. 图片为主,文字为辅

在版式设计中,图像信息占据主要的版面,图版率偏高。这种图片为主,文字为辅的编排类型,需要特别注意图像内容的繁杂多样、色彩浓淡不一、边缘裁切不同等情况;要注意图像的筛选与版面主题信息的传达要契合,尽量寻找图像中的规律,并将其归类编排。图像的组合形式有块面式、散点式。图像的位置、大小、疏密、色彩浓淡都会影响读者的浏览。图像的方向会伴随着强烈的指引性及视觉力场,同时页面呈现热烈、丰富、浓烈、活跃之感。

在一个版面中同时出现多张图片时,第一视线一定是落在面积最大的那张图片上,之后从大到小浏览图片。图像集中的数量、色彩浓淡程度、位置、方向等也是抓人眼球的重要因素,因此在图片的配置上,应采取由大到小、由多到少、由浓烈到灰暗的排列,显得单纯又明快。

由于图像元素较丰富,因此文本在排版时要精练、整合、精致、主次分明,否则易造成版面琐碎、凌乱。这时的文字起到辅助、精致画面、明确主题的作用。图片为主,文字为辅的版式设计如图7-1、图7-2所示。产后中心宣传简章如图7-3所示,女性母婴主题以大量图片作为展示,用中性、温和、圆角色块、字体颜色展示。音乐相关主题海报如图7-4所示,图片占主要版面,视觉力场攻势强,版面契合音乐主题,热烈、活跃。

图7-1 图片为主,文字为辅的版式设计1

图7-2 图片为主，文字为辅的版式设计2

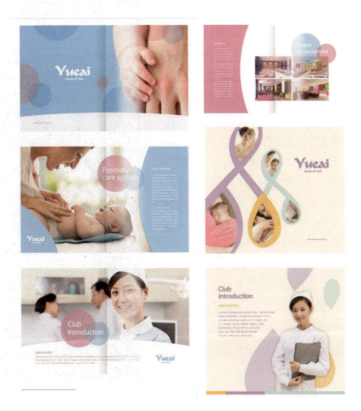

图7-3 产后中心宣传简章

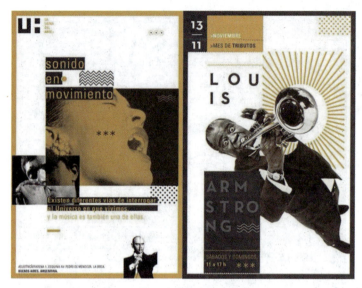

图7-4　音乐相关主题海报

2. 图片为辅，文字为主

在版式设计中图片占到相对较少的版面，图版率偏低时，首先可将大段的文本分成多个小段，增加文本的留白，减少大段文本给读者带来的压迫感；其次，加大标题文字的大小及厚重感，合理加深色彩，再次强调的视觉效果，增加版面吸引力；最后，将文本根据标题、二级标题、内文分层次，并融合图片及穿插装饰要素，增加丰富度。最终达到增加版面美观度、分组文本主次信息、全面提升版面识读性的目标。产品宣传海报如图7-5所示，文字占主要版面，段落文本层次较复杂，需要将文字信息分层，用元素引导，合理使用网格。活动宣传海报如图7-6所示，将重要文字信息醒目突出，与二级、三级文字信息形成对比，突出重点，图片起到衬托、点缀作用。展览宣传海报如图7-7所示，考验设计师对大量文字信息的提炼、分组、分层能力。杂志内页如图7-8所示，把大量信息分组、分层，图片用来衬托、点缀，并作为轴线牵引视觉。

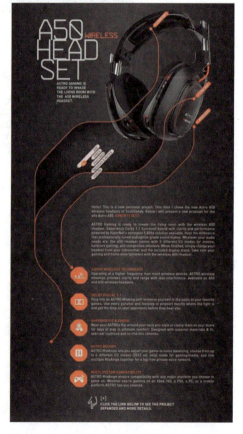

图7-5　产品宣传海报

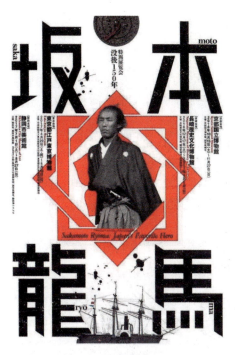
图7-6 活动宣传海报

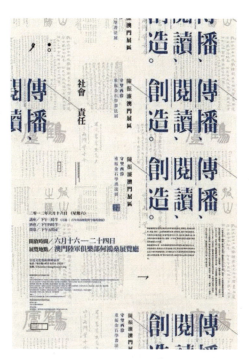
图7-7 展览宣传海报

图7-8 杂志内页

3. 图片与文字相互融合

图片与文字相互融合的编排,其实主要是研究图像与文字的对比关系,适用于多页面画册、宣传册等的编排。这种编排类型要求设计师运用版面基本要素的编排构成,结合版式设计的形式美法则、版式设计的视觉流程、版式设计的网格系统,在图文融合的过程中寻求左、右版面差异性,主动制造版面图像、文字比例的差异,采用合并、打通网格等方法灵活运用于版面的表达,营造出视觉主次分明、层次丰富、灵活生动的富有感染力的版面。

综合以上章节研究了版式设计的原理和方法，除此之外，需要更多实践方法的融入。下面从图形图像、文字、色彩、空间构成、风格五个方面对版式设计中的图文关系做进一步研究。掌握具体实践攻略，对大家的版式设计会有进阶式的帮助。

主题版式设计如图7-9所示，背景满版的图片视觉张力极强，画面中一滴流下的眼泪巧妙地将文字与图片融合起来，版面的精巧布局让读者忽略了大量文字的阅读压力，沿着泪水流下的方向阅读浏览。

期刊封面如图7-10所示，大面积波浪形暖色图形占版，各元素在图形上、下方布局，自然、巧妙地将图文信息融合在一起，浏览轨迹清晰，主题文字突出。

电影主题杂志封面、内页如图7-11所示，贯穿版面飘动的胶片将画面中所有的图片串联起来，文字元素在胶片空白处有序布局，胶片元素契合主题，形态自然流动，有明确远近，空间感强。

杂志内页设计如图7-12所示，版面最前面的人物图片、背景上的阴影文字层，确定了阅读顺序，自然地将图文信息关联起来。

图7-9　主题版式设计

图7-10　期刊封面

图7-11　电影主题杂志封面、内页

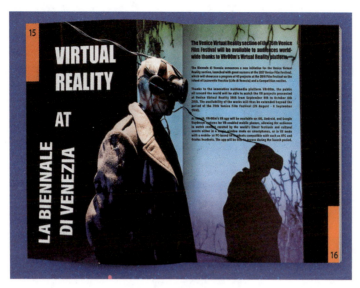

图7-12　杂志内页设计

7.2　玩转图形图像

在版式设计编排过程中，图形图像占据版面空间较大，因此，对图形图像的处理就尤其重要。图形图像信息在版面中有强大的释义性、真实性、创造性。图形图像的编排，主要从以下几个方面着手。

7.2.1　图形图像的属性特征

图形图像的属性特征有面积、比例、数量、尺寸、组合、色彩、位置、方向、内部结构等。图形图像的属性决定了版面编排特征。

7.2.2　图像的处理手法

1. 裁剪与重构

因版面主题具有特殊性，为加强版面内涵寓意的传达、视觉张力与趣味表达，将图片进行裁剪后再重新构成会有意想不到的视觉效果。版式内页设计如图7-13所示，图片按照字母的形状进行剪裁，寓意表达清晰、视觉有张力。版式内页设计如图7-14所示，正方形图片被剪裁成规整的六边形，棱角分明、视觉有张力。Bullett杂志内页如图7-15、图7-16所示，图片在规整的长方形中被裁剪成不规则的六部分，是在规范的图形下进行了重构。

2. 局部聚焦

局部聚焦的手法会呈现出类似放大镜的视觉效果，可以有意识地突出版面的重点信息，使主题或主体更加突出，版面大气且层次感丰富，如图7-17、图7-18所示。

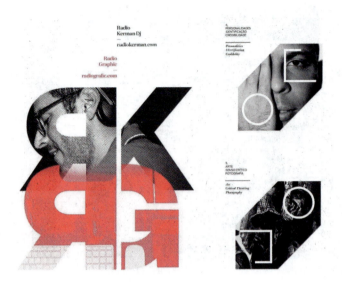

图7-13　版式内页设计1

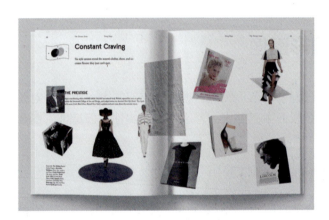

图7-14　版式内页设计2

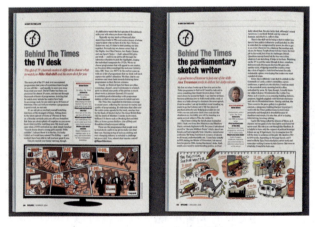

图7-15　Bullett杂志内页1

图7-16　Bullett杂志内页2

图7-17　版面中的花朵被聚焦凸显

图7-18　版面中冲浪的人被聚焦突出

3. 方形图片

版面设计中常见的图片形状就是方形，从数码相机、扫描仪或其他渠道获得的图片多是方形的，这种形状的图片可以做任意的组合排列，其构成的版面一般比较端庄、稳重、大气。

大量图片版面如图7-19所示，版面内页中的大量方形图片处理时，融入大小对比，灵活组合，视觉效果大气沉稳。方形图片注解释义视觉效果规范大气，如图7-20所示。版面中的图片排版技巧如图7-21所示，可用大大小小看不见的方形进行整合，将分割线弱化，突出主体物品。

图7-19　大量图片版面

图7-20　方形图片注解释义视觉效果规范大气

图7-21　版面中的图片排版技巧

4. 出血式图片

出血式图片就是图片充满整个版面，没有边框的限制，这种图片给人一种向外扩张的感觉，让人联想到画面外还有其他的内容，如图7-22～图7-24所示。

图7-22　杂志内页（人物图片采用跨页出血版的方式，视觉张力强）

图7-23　文字与图片各占有独立版面，
主体明确突出

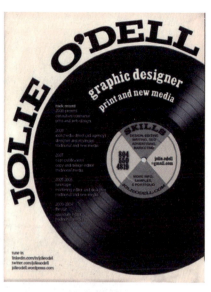

图7-24　海报中胶片充满了版面并向右边置，
版面有向外扩展趋势

5. 褪底图片

褪底图片是将图片做精心的处理，保留需要的部分，去除多余的部分。这类图片应用起来比较自由灵活，能够突出图片的主题。保存这类图片时，要选择有透明通道的格式，如TGA、PNG、GIF等。

要掌握褪底的图片处理方法，必须具备一定的抠图能力，如PS常用的色彩范围、通道（抠头发丝、利用Alpha通道制作特殊字体效果）、蒙版（快速蒙版、图层蒙版、剪贴蒙版）等技术。这类作品如图7-25～图7-27所示。

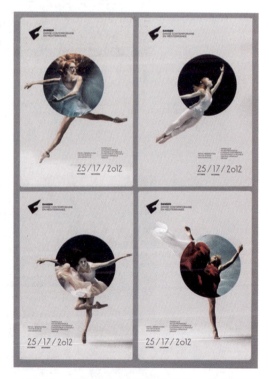

图7-25　系列海报中人物图片保留了肢体动作
（去除了多余的背景关系，版面自由灵动）

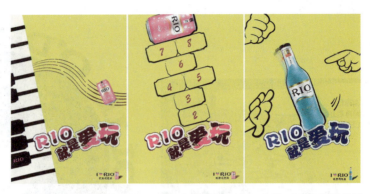

图7-26 《RIO就是爱玩》学生系列海报作品（海报中只保留了产品主体，配以手绘背景，版面灵活有趣）

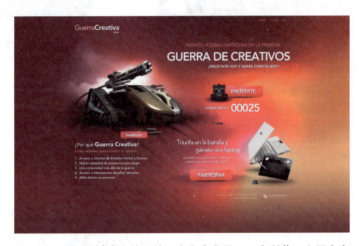

图7-27 网页设计中主体图片没有多余背景，干净利落，主题突出

6. 化网图片

化网图片一般是经过电脑处理的图片，多是作为背景衬托的，图片比较模糊、低调、浅淡，如图7-28所示。

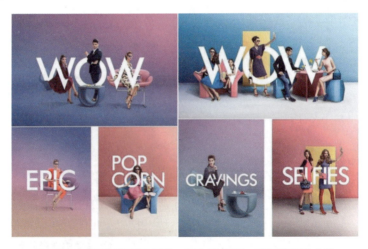

图7-28 网页设计背景干净、柔和且低调，很好地突出主体

7. 特殊图片

特殊图片多是由一些与创作相关的图片经过修饰、组合后形成的图片。建筑网站中，主体图片根据建筑主题重新被创作，如图7-29所示。杂志内页如图7-30所示，主体图片在版面中自由度较高，图片被重新组合修饰，再构造的过程让版面更有想象力。

图7-29　主体图片根据建筑主题重新被创作

图7-30　杂志内页

8. 图片的方向感

图片的方向感通常来自内容本身，如图片中的跳跃、歌唱、舞蹈、奔跑的动态姿势，光照的方向，风吹动的动植物过程等。打破水平线产生角度的摄影图片，都会产生强烈的方向感，

突出要表达的主题。如图7-31、图7-32所示。

图7-31　版式设计中人物动作引导版面方向感

图7-32　鸟飞翔的动作具有强烈动态趋势，运用其方向感引导读者阅读

9. 图片的调色

色彩是图片的"调味剂"，可以让索然无趣的图片展现魅力，吸引读者。因此，用科学的方法调试配色，即调试色彩、饱和度、明度三属性，同时理性分析版面主题特性的需要。可以发现"当色彩明度接近时"给人大气统一的感觉，饱和度高的图片可爱、富有活力，色彩丰富的图片给人无限的想象空间。2014年阿里巴巴明星电商影响力盘点交互广告如图7-33所示，以黑灰为主色调，营造较好的画面品质感，手绘人物突显趣味性。Bullett杂志内页如图7-34所示，色彩饱和度高，富有活力。灰色特性版面善于营造出高级品质感的版面，如图7-35所示，视觉效果沉稳、端庄，在灰色的版面中加入一些黄色，让画面有色彩倾向，版面就有了性格倾向。节气

图7-33　2014年阿里巴巴明星电商影响力盘点交互广告

主题系列海报如图 7-36 所示，不同材质、真实衣料质感与有趣的玩具小人在色彩的辉映下形成一虚一实的对比，营造出版面的戏剧效果。

图7-34　BULLETT杂志内页——草间弥生作品展示页

图7-35　灰色调性版面营造高级质感的版面

图7-36 涂鸦风格海报,摄影人物与手绘字体的虚实对比,营造版面的戏剧效果

10. 图片的虚实

虚实是一种有趣的对比关系,它会让版面产生强烈的冲突、矛盾,在这种强烈的对比下、版面创意被激活,例如,真实的摄影图片与手绘元素的对比、真实世界与人工产品的碰撞等。涂鸦风格海报如图 7-37 所示,摄影人物与手绘字体的虚实对比营造版面的戏剧效果。

图7-37 节气主题系列海报

7.2.3 图形的处理手法

1. 具象图形

具象图形是参考客观物象的自然形态，在其基础上进行高度概括或提炼表现的总结过程。具象图形特点是形象鲜明，因此其通俗性高，易于被社会大众识别与接受。版式设计过程中常见具象图形有动物造型的图形、植物造型的图形、人物造型的图形、日常事物造型的图形、自然物象造型的图形等使版面生动、有趣。如图 7-38 所示，版式设计的文字内容即是喷绘内容。具象图形标志如图 7-39 所示。

图7-38　版式设计的文字内容即是喷绘内容

图7-39　具象图形标志

2. 抽象图形

抽象图形是以抽象的图形符号来传达版面寓意。抽象图形的特点是构图严谨、含蓄、深刻、别具寓意、耐人寻味，会使版面产生一种哲理性的秩序感，或具有强烈的现代感和视觉冲击力。

抽象图形可参考以下几何图形：圆形、三角形、四方形、五角形、六角形、多边形、方形等，如图 7-40～图 7-44 所示。

图7-40　墨西哥ESCUCHAMIVOZ国际海报比赛获奖作品

图7-41　咖啡包装1（Nate Williams）

图7-42　咖啡包装2（Nate Williams）

图7-43　咖啡包装3（Nate Williams）

图7-44　咖啡包装4（Nate Williams）

7.3 玩转版式文字

版式设计中需要设计、编排的文字主要有：标题文字、副标题文字、引文文字、说明性文字、正文段落文本等。

在本章节主要针对设计师对文字在版式处理中的各种实战需求做详尽分析。处理文字为主、图片为辅的版面设计时，将版面文字注入个性、质感、美学，将文字做图形化、重构化处理，实现文字在版面中释义、强调、点题、情感、氛围营造等的综合功能。

7.3.1 文字编排必备知识

1. 字间距

字间距和行间距是调节文本流畅感和韵律感的重要规范，是文本版式编排的重要隐形助手。

字与字之间的距离称为"字间距"。字距紧凑有压迫感紧张感，字距宽松则轻松、慵懒。中文文本编排时，因单个字符为方块形，因此字距相同，易于调整。英文文本编排时，因单词长度不同，因此排版时，要解决句尾参差不齐的问题。

2. 行间距

行间距是指每两行文字之间的距离。文本行间距紧凑，节省版面空间，但文本之间的可读性会大大降低，阅读时容易跳行，易造成读者阅读疲劳。文本行间距适当，段落文本信息内容清晰明了，即使大篇幅的文字也不会给读者造成阅读压力。

在处理段落文本时，首先要掌握的重要原则是：行间距一定大于字间距，中文编排时，行间距通常为字号的1~1.5倍为宜；英文编排的行间距一般是字号的1倍以上。字间距、行间距影响整体版面效果，如图7-45所示，图中左、右两幅图不同的行间距、字间距给人不一样的视觉及心理感受。

图7-45 字间距、行间距影响整体版面效果

3. 版面中"组"的概念

版式设计中,"组"的概念非常重要。当多个文字堆积到一起时,就会形成形状、明暗、面积不同的"组",通过对"组"的内部元素多种对比组合及"组"的正、负形的推敲,可以设计出优美的版面。

左齐行、右齐行和两边对齐所形成的负形空间会有不同的感觉,左齐行会比右齐行显得轻盈,两边对齐会使文本变化的外形最小,使读者在阅读时不容易分心。需要注意的是,左齐行文本编排时,右侧的文本呈"D"字形,会比凹下去的字形看起来更加自然、大方,如图7-46所示。

图7-46 版面文本的分组

7.3.2 标题文字的编排设计

1. 标题文字特征及编排原则

标题文字在版面设计中均属核心板块,对版面主题有强调、说明、诉求等作用,例如书籍封面文字、海报标题文字、广告语文字等。标题文字是版面视觉的重要因素,版面编排时,务必做到字体字号足够大、位置醒目突出,字体清爽明快、识别性强。标题文字常要进行再创作,字符较多的情况会分行,但一般不超过两行,这样的版面排列紧凑,易于抓人眼球。

2. 标题文字的选择

适合标题文字的中文字体有联盟起艺卢帅正锐黑体、优设标题黑、庞门正道标题体 3.0、站酷高端黑、字由文艺黑、思源黑体 Medium、锐字真言体等免费商用字体。例如图 7-47 ～ 图 7-50 所示。

图7-47　"锐字真言体"海报主题文字

图7-48　"站酷酷黑体"海报主题文字

图7-49　"站酷酷黑体"海报主题文字

图7-50　"字由文艺黑"字体

7.3.3 文本的编排设计

设计师有时要处理中文、英文、中英文混合编排。拿到一篇文档或多段文本后建议采用以下流程来编排。

1. 信息分层、分类

先将文本内容结合主题做信息主次分层，相关文本信息分类，确定主题中心内容，图文信息分栏，利用版面骨骼原理规划草图，而后进行编排步骤。对于版面信息量较大的图文，必须进行细分，便于复杂页面、多页面版式设计的设计团队进行分工。

版式设计前期最重要的工作，是从各类纷繁复杂的信息中筛选、提取最重要的信息元素。将筛选出来的图文信息元素分配版面空间占比，如按一级标题（主标题、主题语、副标题等）、二级标题或信息（引文、辅助说明、强调性内容等）、三级信息（内文段落文本等）、四级信息（最次要）、占版面积最少的信息（页码、旁注等）等分配。一般情况下，版面层级关系不会超过四级，层级过多会造成版面杂乱、无重点。分层、分类的前期工作做好后，就可以分栏规划版面并进行各元素的组合编排调整工作。

2. 确定版面风格调性

版式设计服务对象可能是绘画、雕塑、音乐、视觉、建筑、影视、家装、服饰、产品等传统艺术领域，也可能是数字装置艺术、交互艺术等新媒体领域。版式设计的风格调性灵感可从传统艺术、新媒体艺术汲取，风格调性的确定可以从艺术形式的时期、受众人群的偏好等多角度。针对风格调性，大家可具体阅读本章节中后续的"玩转风格"部分。

3. 版面设计中字体选择的原则

版式设计字体是根据版面设计主题、风格调性、版面内容来选择合适的中英文字体。在实际应用中还应考虑以下几点：① 字体是否符合行业、产品的形象；② 字体是否能被商品受众人群喜好；③ 再创作的字体在要素风格上是否新颖、独特；④ 文字占版面积是否符合整体版面安排。

当然，在报纸杂志内容编排时有通用字体。例如书籍、报纸杂志排版的内文段落文本时常会选用宋体、细黑、Garamond，小标题有选用黑体，相关授权文字或免费商用字体。

段落文本的字体在选择上首选识别性强、字形雅致、笔画适中的字体。笔画偏粗字体慎用，因为字体过粗会影响印刷显示。当然，个别少量信息文字需要加粗强调情况除外。同一个版面内的字体数量建议不超过三种，因为字体过多会形成版面混乱、无重点的视觉效果。

4. 段落文字的编排及技巧

1）中文字体的编排

中文字体的优点是形状方正、字体规整，每个字符占据空间相等，缺点是缺乏视觉节奏感。编排时，首先可利用字号大小对比强调文本信息主次关系；其次可将文本做左右倾斜、上下错位处理，让文本产生律动，增强阅读趣味性；最后可运用书法字体，打造古色古香的版面调性，同时增加画面灵动的留白空间，如图7-51所示。

2）英文字体的排版

英文字体几何图形化，高低错落有流线型感觉，视觉灵活律动感强。因此常用流动的曲线路径、异形图底等方式来增强其装饰性、趣味性。当不同形态字体搭配起来，辅以色彩时，原本呆板的版面立刻鲜活起来。

每个英文单词的拼写长度不一，那么，报纸杂志版面编排时如何对齐呢？跟大家分享一些实战操作方法，如图7-52～图7-55所示。

图7-51　深圳图书馆讲座预告海报

图7-52　善意创作邀请展　　　图7-53　国外学生简历　　　图7-54　电影海报中的英文排版

图7-55　大量英文排版

3）中英文混合编排

中英文混合编排在版式设计中尤为常见，设计师常借用汉字的形象、会意特征，并利用英文字体的几何图形感特征，在版面的层次感、律动感、留白空间等方面营造出独特的质感。

中英文混合编排时需要特别注意：风格调性的统一，字体形式变化过多更易造成版面杂乱无序；同等字号大小的中英文字体，由于字形差异特殊性会带来视觉上的不同，需要调整字号大小以保证视觉平衡。实战海报如图 7-56、图 7-57 所示。

4）版式文本高效编排方法

推荐大家几个调节字间距、行间距时常用的快捷键，可以提高编排效率。Adobe Photoshop 在段落文本编辑下，按住键盘的 Alt + 小键盘左、右方向键，可调节段落文本字间距大小；按住 Alt + 小键盘上、下方向键，可调节段落文本行间距大小。Adobe InDesign 段落文本字间距、行间距调节快捷键操作方法与 Adobe Photoshop 一致。

Adobe Illustrator 在段落文本编辑下，按住键盘的 Ctrl+Alt+ 小键盘左、右方向键，可调节段落文本字间距大小；按住键盘的 Ctrl+Alt+ 小键盘上、下方向键，可调节段落文本行间距大小。

图7-56　环保主题海报

图7-57　2018年中国乌镇戏剧节海报

7.4 玩转色彩

7.4.1 色彩的三大属性

　　色彩具有色相、饱和度、明度的三属性关系，在平面设计软件拾色器工具中分别体现为H、S、B。色彩依附于具象或抽象图形本身，具备了视觉识别度、记忆度。在人类历史发展与社会实践过程中，色彩长期的视知觉发展中，色彩被赋予了诸多感情色彩与联想空间。这种联想可能是抽象的，也可能是具象的。比如，红色带给我们的抽象联想是喜庆、热烈、紧急等，而具象的联想是太阳、火、鲜血等。不同的色彩还能带给人们不同的心理感受。不同地区、不同宗教、不同文化背景的人对于色彩的认知感受也不同。Photoshop软件拾色器中色彩三属性的显示如图7-58所示，高纯度、高明度色彩赋予事物的食欲感如图7-59所示，自然界中的色彩如图7-60、图7-61所示。

图7-58　Photoshop软件拾色器中色彩三属性的显示　　　图7-59　高纯度、高明度色彩赋予事物的食欲感

图7-60　自然界中的色彩1　　　　　　　　图7-61　自然界中的色彩2

7.4.2　色彩的符号作用

　　色彩在版式设计中具有鲜明的符号识别作用。它可以使版面具有鲜活的生命力，赋予主题无限想象空间与创意空间。

　　版面色彩配合版面其他要素在公众视野中曝光率极高，因此版面色彩搭配时，要从版面主题、发布地域、服务场所、应用媒介等方面综合考虑后确定。版面色彩运用时尤其要注意，产品品牌的一切广告，基本都是采用企业标准色彩。企业色彩无可替代，是企业发展战略的重要部分。暖色系赋予事物的食欲感，如图7-62、图7-63所示，大自然的颜色——中性色如图7-64所示，甜点品牌标准色彩如图7-65所示。

图7-62 暖色系赋予事物的食欲感

图7-63 暖色系赋予事物的食欲感

图7-64 大自然的颜色——中性色

图7-65 甜点品牌标准色彩

7.4.3 色彩的情感联想与象征

在人类历史发展与社会实践中，色彩受地域空间、生活习惯、宗教信仰与日常环境诸多影响，色彩的情感联想与象征意义使人们看到色彩就会自然地产生各种联想或抽象的情感。

版面的色彩体系，作为版面中反映文化、精神内涵的重要载体，在版面色彩搭配时要从版面主题、发布地域、服务场所、应用媒介、受众群等外力因素多方综合考虑后确定。有唤醒激情、兴奋之感的百事可乐的蓝红色、可口可乐的大红色（见图7-66）；代表自然、放松、自信的绿色，例如中国邮政的绿色；充满自信、科技、创造力的蓝色，例如福特、三星的蓝色。这些品牌色彩已成为特定的色彩符号，品牌识别性因色彩而得到强化。产品品牌的一切广告营销策略基本都是采用标准色彩，而色彩系统在版式设计中的运用亦如此。

图7-66　标准色彩——百事可乐的蓝红色、可口可乐的大红色

版面设计时应合理利用色彩潜在的力量来建立版面色彩体系，其是建立版面编排的有力手段。如果版面内容涉及跨国，就要多方面平衡考虑，要特别注意地域群体对色彩的禁忌以及色彩应用的具体社会习俗等，避免引起争议及造成损失。地域文化对色彩有一定的影响，如中国喜红色、瑞典喜蓝色，如图7-67所示。

图7-67　地域文化对色彩有一定的影响，中国喜红色、瑞典喜蓝色

7.4.4　色彩应用过程可行性设定

色彩需要通过各类媒介进行传播，传统媒介和移动终端是目前最为常用的传播方式，因此，版式设计中色彩的设定还要考虑更多的问题，例如印刷技术，材质（金属、亚克力）是否便于表现、便于宣传，以及成本控制等问题。

7.4.5 版式设计色彩系统规范说明

版面色彩作为版式设计对外形象的重要表现，目的是通过色彩区分信息等级、属性，形成既有联系又有区别的不同层次、等级的明确视觉识别系统。因此，设计时要注意颜色种类，如灰色占比不宜过多，以便对外宣传时让大众对重点信息一目了然。多页面版面还要考虑色彩的延续性、识别记忆度以及印刷成本问题。因此，简洁、单纯、达意、大胆的配色方案成为很多设计师的首选。

7.4.6 印刷宣传推广过程的相关要求

标准印刷色彩规范在纸质媒介传播过程中非常重要。首先，务必保持各方面的统一性原则，切勿随意变更；其次，在明确色彩色值后，对不同媒介的色彩模式、印刷规范、色值递增等内容严格按照科学、规范化执行；最后，针对传播过程中的不同环境、不同媒介、不同特定要求，版式设计色彩系统应在遵循科学、规范的指导下，结合具体情况及时调整。由于显示器、手机、打印机等设备不同，色彩呈现出来的差异较大，因此在设计出图前期，务必有标准、科学的校色标准，推荐使用 CMYK 色卡手册。CMYK 四色色卡手册如图 7-68、图 7-69 所示，国际标准专色色卡如图 7-70 所示，常用印刷色如图 7-71 所示。

图7-68　CMYK四色色卡手册1

图7-69　CMYK四色色卡手册2

图7-70　国际标准专色色卡

图7-71　常用印刷色

7.4.7 版面色彩设计流程

1. 版面色彩提取

提取本次版式设计主题服务范围、产品或活动调性内涵时,以已有图片素材色彩作为参考,确定主色、辅色,如有多页面还应考虑色彩延续性。内容与规范一旦确定,就将其运用到版式设计中,形成最终组合效果。

2. 试错与色彩确定

主色及辅色既关联又区别,要从使用环境等多方面来考虑,以确定色彩大方向。调色的过程需要不断试错,找到适合的组合。可从各类摄影、配色网站中寻求灵感。

3. 版式色彩印刷规范

如版面设计涉及印刷出图,主色色值与辅色色值的设定要符合科学且规范的四色印刷原理、色彩构成原理、色彩心理学等,注意采用CMYK四色模式,配色数值必须是5的倍数。

4. 版面色阶拓展

色阶可增加色彩使用的宽度与广度,增强应用适应性,使效果更加丰富。找到版面图文元素与色阶的关联性,段落文本不要一味地只使用黑灰,加入画面关联的主色、辅色会使文本显示出诸如冷调蓝灰色、暖调浅黄灰等具有质感的色彩。

5. 调整与修正

版面各元素组合构成后,接下来就是调整与修正,图片、文字形状、颜色根据版面整体构成形式、色彩系统进行局部微调,使主色调在版面视觉明确突出、重点元素色彩醒目、色阶拓展有宽度与广度。

7.5 玩转空间对比

版式设计中各元素的对比无处不在,如何玩转版式编排中各元素空间的对比?对比让各元素关联、互动、活络起来,构成版式的空间。设计师主要工作是处理版面各元素的对比,而其中最基本的是字体与背景图形、图像的对比。举个简单的例子,黑色背景下,白色的文字具有扩张性。而在白色背景下,由于黑色具有收缩性,就使黑色笔画显得较细。当黑白面积大小相当,且形状比较完整时,会产生生动的图底互换关系。因此,为了达到清晰的对比效果,设计师通常需要将所有分散读者视线的无关元素从版面中去除,加强版面各元素的对比。推荐以下操作方法。

7.5.1 形状对比

形状对比可视为结构、字面、宽度、倾斜度的对比。结构对比是设计师在形式上对汉字或图片结构进行敏锐观察,寻找对比突破口。字面对比,可从不同的字体着手,宽度较明确的字体、边缘被加工的图像、被拉宽的图形等,在版面设计中与较细、较窄元素形成对比,

保持了版面的平衡,由于对比占版较多,往往会被读者优先阅读。倾斜度对比则多用于强调差异性,局部的倾斜对比既体现强调元素的差异性,又不会脱离整体版面布局,而版面中倾斜对比占主要版面时,会产生较强的运动感、方向感。版面中的形状对比如图7-72所示,版面文字的笔画被拆分并与几何图形进行了组合,字体结构、字面发生了较大改变,与原有字体形状产生差异。版面中不同形状对比如图7-73所示,海报中文字组成了楼宇,字体在组合过程中发生了结构、字面、宽度、倾斜度等复杂的变化,营造出了趣味、生动的视觉效果。版面中结构对比如图7-74所示,英文字母倾斜度发生改变,与原有字体形状产生不同。

图7-72　版面中的形状对比关系

图7-73　版面中不同形状对比关系

图7-74　版面中结构对比

7.5.2 粗细对比

让人印象深刻的编排设计必须靠视觉上的明显差异的对比来完成，粗细不同的字体会产生强烈的对比。版面中也会通过文字编排和图片产生不同明暗度的对比，从而形成书页上的视觉结构。

粗细对比并不局限在字体、栏线、照片上，其他视觉元素也可以有粗细对比。两个元素粗细对比只有在间距合适的情况下才会明显，距离过远，对比的效果也就消失了。粗细对比也会产生较强的空间感，海报中元素的粗细对比与明度对比关系如图7-75所示。

7.5.3 大小对比

版式设计中大小对比最为常见，大小对比同时也是版面产生空间对比的便捷手法之一。大小对比一般发生在同类元素间，例如面积大小、距离远近等。面积大则对比强，面积小则对比弱；距离远则对比弱，距离近则对比强。如图7-76、图7-77所示。

图7-75　海报中元素的粗细对比与明度对比关系　图7-76　墨西哥ESCUCHAMIVOZ国际海报比赛获奖作品

图7-77 The Gallery比萨视觉形象

7.5.4 明度对比

明度指颜色的明暗程度。明度对比指某一颜色从明到暗，例如浅灰一直到几近全黑，或不同颜色明暗对比。元素的明度对比会营造出色调丰富、有层次感的版面。比如，不同字体在采用相同明暗质地时的区别，笔画较粗，色质则重；笔画较细，色质则轻；黑体感觉浓密，宋体感觉轻薄。又如相同字体采用不同明暗质地时的区别，高明度，色质轻，视觉后移；低明度，色质重，视觉向前。版面空间内的文字、图片及其他视觉元素均可采用明暗对比营造视觉层次感，各元素间的对比关联又会产生新的视觉效果。如图7-78～图7-81所示。

图7-78 不同明度的黑灰组合

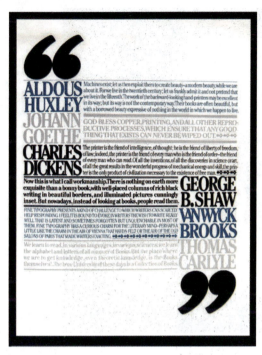
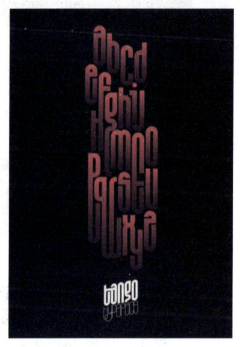

图7-79　不同明度文字产生前后空间感1　　　　图7-80　不同明度文字产生前后空间感2

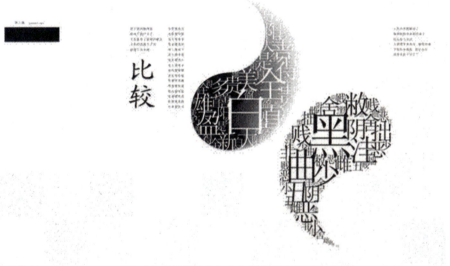

图7-81　不同明度文字产生前后空间感3

7.5.5　透明度对比

透明度是基于图形色块或图像色彩 0 ～ 100% 的对比显示，100% 是完全的显示，0 则是不显示，人的肉眼只能分辨出以 5% 倍数增加的颜色，5% 以内的色值变化，人的肉眼无法分

辨其细微变化。不同百分比透明度的元素相互叠加后，根据文件色彩模式会叠加显示出新的颜色，例如 RGB 的色彩模式，呈现出色光颜色，绿色光照在红色光上会变成黄色光，当红色光、绿色光、蓝色光照在一起时，重叠的部分变成白色。不同透明度元素叠加后形成迷幻、柔美的前后对比的空间层次感。海报图形进行了多图层透明度的叠加，营造出慢动作的视觉效果如图 7-82 所示。网站首页，标题文字透明度的叠加，营造出丰富的空间前后感，如图 7-83 所示。

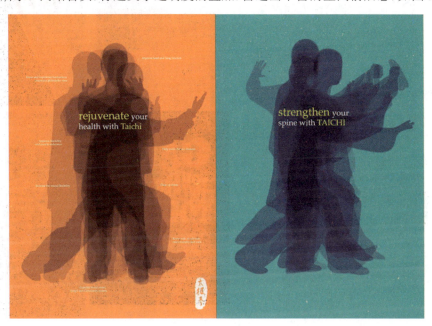

图7-82　海报图形进行了多图层透明度的叠加，营造出慢动作的视觉效果

图7-83　网站首页，标题文字透明度的叠加，营造出丰富的空间前后感

7.5.6 方向对比

在各类对比中,方向对比最富动感,关联元素间的整体构图,也包括各类元素间的负形空间。受大众阅读习惯影响,版式设计中的文字阅读方向多为垂直、水平方向,倾斜方向多为左下到右上,左上到右下。下斜线文本具有强烈的运动感及指向性,文字元素如此,图形、图像元素亦是如此。因此,当版面中出现多个斜线方向元素交叉对比时,会产生更强烈的视觉动态趋势。运用对比的方法,让多个元素朝某一规划方向聚集,可将读者的视线引向版面较为重要元素的视觉中心点。如图7-84～图7-86所示。

图7-84 具有强烈方向感的海报

图7-85 具有强烈方向感的文字海报

图7-86 学生作品海报

7.5.7 肌理对比

肌理给人的感受是复杂的，肌理对比也是制造空间感的重要手段之一。肌理又称质感，物体的材料不同，表面的组织、排列、构造也各不相同，因而会有粗糙感、光滑感、软硬感。版式设计中的肌理主要是对图形图像、不同文本、图像与文字各元素之间的肌理进行对比（见图7-87～图7-90）。肌理又是通过视觉、听觉、触觉、嗅觉、媒介等多元的集合给人一种综合的经验性体验。细腻的肌理的视觉感往往会比粗糙的肌理靠前。

图7-87　皮制质感文字

图7-88　橡皮泥肌理

图7-89　肌理文字海报

图7-90　柔和的版面与背景粗糙的树根形成鲜明对比（野鹿摄影作品）

7.5.8　色彩对比

版面设计中，色彩的对比是通过色彩的三属性色相、明度、纯度（H、S、B）来显示空间层次感的。色彩的构成营造不同的空间幻觉，产生空间层次错视效果，如图 7-91 所示。

图7-91　强烈色彩对比下的海报

7.5.9　立体对比

相较于平面，立体造型本身就具有明确的空间感。随着计算机技术的发展，C4D、三维软件，还有一些平面软件都可以轻松营造三维效果。立体文字、产品、背景等通过点、线、面的构成创造出丰富的三维空间效果。如图 7-92～图 7-95 所示。

图7-92　金属质感立体文字海报

图7-93　厚度立体文字海报

图7-94　产品质感立体字海报

图7-95　2.5D效果海报

7.5.10　遮挡与叠加对比

当版面中各要素发生关联、互动时，即会出现遮挡、叠加等关系，这时会产生有趣的空间层次感，如图7-96～图7-99所示。就像很多人在一起拍照时，如果站位时两边的人向中心叠加或遮挡，前后元素遮挡、叠加的同时，就会形成视觉上向心聚拢的效果。

图7-96　电影海报中的遮挡与叠加关系1

图7-97　电影海报中的遮挡与叠加关系2

图7-98　学生作品《重庆"九开八闭"城门文化》海报设计（作者：李贞珍）

图7-99　海报中前后元素遮挡、叠加，产生了丰富的空间层次效果

7.5.11 虚实对比

当读者的主要视线集中于版面某一点时，周围的事物就会变得模糊，这种一虚一实的对比形成有趣的空间感，既强化主体形象的同时，又打破了版面空间的生硬感。虚实对比海报如图7-100所示，海报中的字母进行了透视处理，羽化的边缘让读者视线向外扩张，增加了版面空间层次感。丰田汽车网站如图7-101所示，主体汽车颜色加深，背景虚化色彩减淡，虚实对比有效地打破了生硬感。版式中的虚实对比如图7-102所示，版式内页中大大的黄色字母相当醒目，与大段整版的文字形成比较，虚实的强烈对比，减弱了阅读的疲惫感，同时增加了版面的层次感。

7.5.12 正、负形空间

版面设计中最基本的视觉层次就是字体和背景之间的关联、互动关系，背景就是所谓的负形关系。

版面中，留白的大小、形状、位置会产生不同的背景，即负形空间。一个优秀的版面设计中，负形空间的有效利用对版面整体的冲击力、创意性、空间感都有重要作用。9·11主题事件电影海报如图7-103所示，虽然自由女神像占据了大部分版面，但视线最终还是落在飞机上，紧扣电影主题，海报的成功在于对负形空间的成功运用。雅致灰调版式内页如图7-104所示，运用了黑白灰的调性，图片巧妙运用逆光的手法将图片隐藏在版面中，隐约空间效果显著。可口可乐经典海报如图7-105所示，运用了版面正、负形关系营造出可口可乐的经典瓶身。

图7-100 虚实对比海报

图7-101 丰田汽车网站

图7-102 版式中的虚实对比

图7-103 9·11主题事件电影海报

图7-104 雅致灰调版式内页

图7-105 可口可乐经典海报

7.6 玩转主流艺术风格

主流艺术设计风格渗透于人们生活、娱乐等领域的设计中,影响跨跃至绘画、雕塑、音乐、视觉、建筑、影视、家装、服饰、产品等传统艺术,还对新媒体艺术如数字装置艺术、交互艺术等新的艺术形式产生深远影响,常被应用于插画、字体、版式设计中。培养多元化艺术审美情趣,开创符合时代审美的主流艺术风格是设计工作者的重要素养,下面我们来了解以下几种主流艺术设计风格。

7.6.1 波普艺术

1. 风格特征

波普艺术设计带有追求大众化、通俗的趣味,具有"玩世不恭"的气息,以高度娱乐、戏谑、玩笑的方法,形成与正统设计风格截然不同的效果。波普艺术设计风格并不单纯一致,而由各种风格混合。在设计中大胆采用艳俗的色彩,给人眼前一亮、耳目一新的感觉。波普艺术最主要的表现形式是图形。

2. 表现内容

波普艺术多以社会上流的形象或戏剧中的偶然事件作为表现内容。波普艺术风格产品海报如® 图7-106、如图7-107所示。

图7-106　波普艺术风格产品海报1

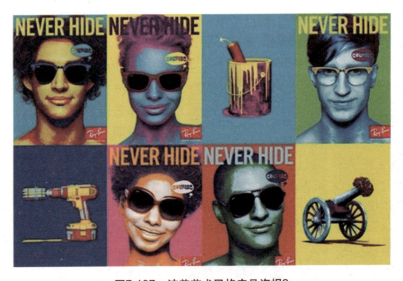

图7-107　波普艺术风格产品海报2

7.6.2　极简艺术

极简主义风格，是利用极度简单、理性的形式，追求高度的功能化设计，装饰风格不追求丝毫复杂，对平面设计影响很大。极简主义剪影风电影海报如图7-108、图7-109所示。

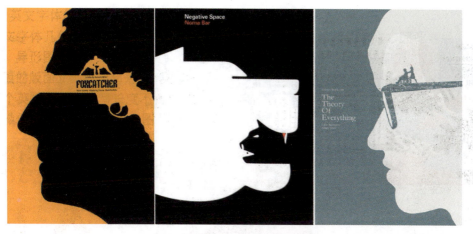

图7-108　极简主义剪影风电影海报1

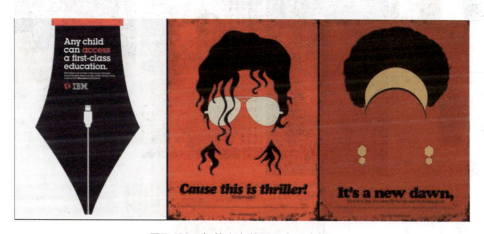

图7-109　极简主义剪影风电影海报2

7.6.3　孟菲斯风格

1. 风格特征

孟菲斯的设计风格颠覆了传统设计观念,从波普艺术和装饰艺术中汲取养分,将对立的不同元素进行拼接和碰撞,使用明快的色彩和怪诞的元素表达其文化内涵。孟菲斯风格的精髓就在于亮丽的色彩和丰富的几何图形随机地填充,在世界都具有深远的影响。孟菲斯艺术风格如图7-110～图7-114所示。

2. 表现内容

（1）在色彩上,打破常规配色规律,强调颜色更多的可能性。多用明快、对比强烈的配色制造夸张的视觉冲击力。

（2）在元素上,使用大量的几何元素,综合运用点、线、面,强调几何结构。

（3）在排版上,元素排列无规律可寻,元素随机排列,搭配跳跃的色彩和元素,使作品妙趣横生。

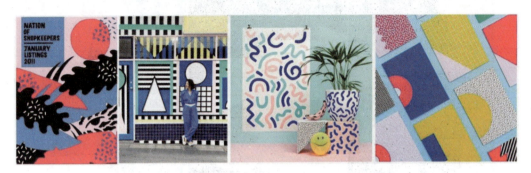

图7-110　孟菲斯艺术风格1

图7-111　孟菲斯艺术风格2

图7-112　孟菲斯风格设计3

图7-113　孟菲斯风格设计4

图7-114　孟菲斯风格设计5

7.6.4　蒸汽波艺术风格

1. 风格特征

蒸汽波艺术风格融合了包括拼贴艺术、故障艺术和致幻艺术等多门艺术风格，具有复古、未来主义、反乌托邦式、超现实主义的风格，常呈现迷幻、眩晕的视觉感，使用蓝色、粉色等高饱和度的渐变色来营造一种迷幻的浪漫感。2017年淘宝新势力周海报如图7-115所示，活动页面的视觉风格使用了蒸汽波艺术进行拼贴组合，夸张和高饱和度的色彩带给人很强的视觉冲击力。蒸汽波艺术风格如图7-116所示。

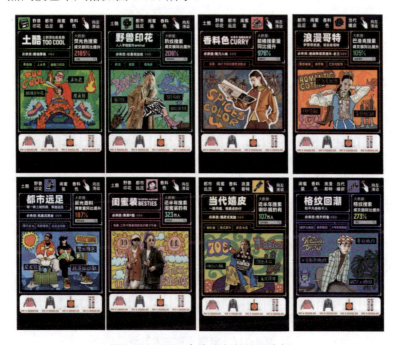

图7-115　2017年淘宝新势力周海报

图7-116　蒸汽波艺术风格

2. 表现元素

（1）传统美术中的建筑、绘画、石膏雕塑等元素与复古的互联网科技元素相结合。

（2）复古互联网元素中以 Windows 95 和 Windows 98 系统弹窗、20 世纪八九十年代的动画形象为主。

（3）流淌的水波纹、炫彩复杂的边框和网格等元素。

7.6.5　赛博朋克艺术风格

1. 风格特征

赛博朋克是科幻小说的一个分支，近年来，在音乐节目、电影电视、潮牌产品、电视网络综艺节目中常常出现，具有科幻、科技、未来、反乌托邦等风格特点，通常以计算机或信息技术为主题。赛博朋克艺术风格如图 7-117、图 7-118 所示。

图7-117　赛博朋克艺术风格

图7-118　摄影师Liam　Wong拍摄的东京

2. 表现元素

（1）在色彩上，赛博朋克艺术风格的作品，视觉上呈现笼罩在黑暗中的蓝紫冷色调渐变，营造出霓虹灯效果，给人一种未来的科技感。

（2）在辅助风格上，图像故障艺术风格为辅，常出现失真、错位、破碎的表现形式。

（3）在内容上，多见翻转的建筑、挂着复古风的广告牌、霓虹渐变的夜空等，复古风与未来风并存。

7.6.6　MBE插画风格

1. 风格特征

MBE 插画风格是简单、轻松的偏移填充粗线条描边的插画风格。MBE 插画风格如图 7-119、图 7-120 所示。

图7-119　MBE插画风格1

图7-120　MBE插画风格2

2. 表现元素

（1）加粗深色断点描线。MBE 插画风格最大的特点就是，使用比原本插画更粗、更大、更圆滑的线条诠释。根据线条颜色粗细，断点的位置与形状结合，断点的多少与气氛结合。

（2）溢出：色块的溢出，利用溢出的部分表达高光与阴影。色块错位留出一定空白，形成有趣的层次与层叠关系。

（3）图形：MBE 插画风格的背景图最初只有圆形、小花瓣、加号三种，也是最常用的三种图，它们是 MBE 插画风格的标志。通过改变颜色、位置、大小，不断衍生出与扁平风格相结合的多元化图形气质。

7.6.7 立体插画风格

1. 风格特征

立体插画也称为 2.5D 矢量插画，是近两年非常流行的插画风格，也叫 2.5D 轴侧等距插画，简单理解就是，带有 3D 效果的 2D 画面。在二维空间塑造三维效果，因此称之为 2.5D。目前是很多插画、电商类内容制作的首选风格。禾尖品牌策略机构 2.5D 插画设计如图 7-121～图 7-123 所示。

图7-121　禾尖品牌策略机构2.5D插画设计1

图7-122　禾尖品牌策略机构2.5D插画设计2

图7-123　禾尖品牌策略机构2.5D插画设计3

2. 表现形式

（1）清新的色彩和集合线条搭建的色彩空间。
（2）渐变色衬托背景空间，构造一个奇幻的空间。
（3）同类色、互补色、类似色搭配出简单的几何形状，重构建筑空间。

7.6.8　故障艺术风格

故障艺术即是利用事物形成的故障，进行艺术加工，图像的颜色和形状发生扭曲。这种故障缺陷美意味着意外和变化，具有特殊的美感。

电视机、电脑等设备的软件、硬件出现问题后，导致画面图像失真、颜色失真；图片有缺陷、破碎、失真、错位、变形，以及一些条纹图形的辅助。故障艺术风格如图7-124、图7-125所示。

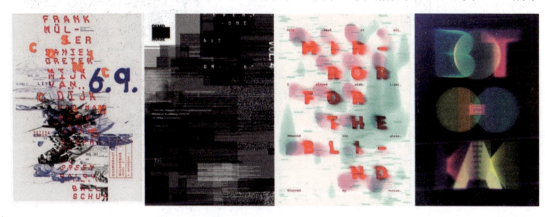

图7-124　故障艺术风格1

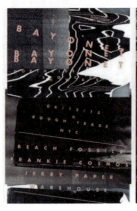 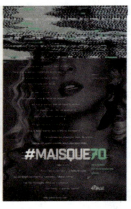

图7-125　故障艺术风格2

7.6.9　涂鸦艺术风格

1. 风格特征

涂鸦艺术是一种视觉字体设计，涂鸦内容有很多，主要以变形英文字体为主，也有3D写实、人物写实、各种场景写实、卡通人物等，配上艳丽的颜色给人强烈的视觉感和宣传效果。涂鸦艺术风格极具随性、快速、高度风格化的特征。街头涂鸦是反叛的、反对无趣的，画面元素是大胆、创意的碰撞、冲击。近年来其在各种潮牌服饰、电视网络等综艺节目中掀起时尚风潮。

2. 表现元素

箭头、切片、软泥、钉子、水滴状等装饰性的元素，随着涉及领域的广泛，呈现多元化发展势头，只要是潮玩都可以融入涂鸦风格中。涂鸦艺术作品如图7-126～图7-129所示。

图7-126　学生作品变形英文字体
　　　　涂鸦设计（陆书华）

图7-127　涂鸦艺术家变基斯·哈林：空心小人的永恒舞蹈

图7-128　法国艺术家Neist涂鸦作品

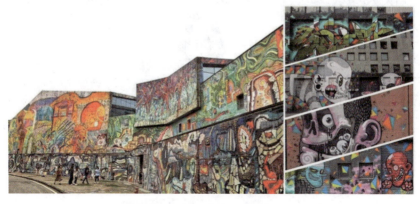

图7-129　四川美术学院涂鸦墙

7.6.10 低多边形风格

由几何多边形主导的艺术风格受到大众喜爱，并逐步扩散到动画、插画、产品设计等各个领域。低多边形（Low Poly）原是3D建模中的术语，指使用相对较少的点、线、面制作的低精度模型，一般网游的模型都属于低模。现在低多边形进入平面设计领域，在插画、UI界面设计等视觉设计领域大放异彩。也有一些网站可快速生成低多边形效果。很多年青艺术家将这种硬朗、纯粹、干净利落的风格称为"低多边形风格"。低多边形作品如图7-130所示。Issey Miyake几何手提包如图7-131所示。2014年7月腾讯发布的QQ 6.0版本如图7-132所示，登录界面和部分UI背景都运用了低多边形组成的画面。

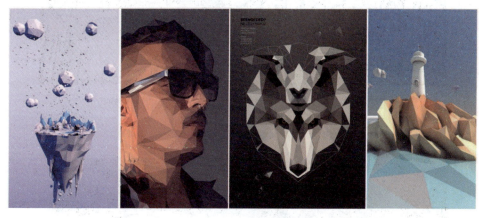

图7-130 低多边形作品

图7-131 Issey Miyake几何手提包

图7-132 2014年7月腾讯发布的QQ 6.0版本

除此之外，长阴影风格、拟物风格、衍纸风格等都为创意设计工作者们提供了灵感，在各大领域的优秀作品中都有所表现。

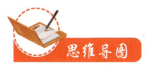

作业布置

学生作品欣赏

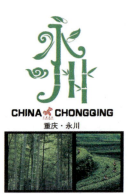

重庆城市系列字体设计（作者：樊思）

羽毛主题英文字母设计（作者：张夕）

羽毛英文字母设计草稿（作者：张夕）

学生作品欣赏

粗体线条感数字设计（作者：颜汛）

荆棘效果字母设计（作者：江玮）

装饰填充字母设计（作者：周银）

217

点线面主题英文字母海报设计1　　　　点线面主题英文字母海报设计2

创意装饰数字设计（作者：周银）

学生作品欣赏

参 考 文 献

[1] 陈楠.汉字的诱惑[M].武汉：湖北美术出版社，2017.
[2] 红糖美学.版式设计从入门到精通[M].北京：中国水利水电出版社，2018.
[3] ArtTone视觉研究中心.版式设计从入门到精通[M].北京：中国青年出版社，2012.
[4] 蒂莫西·萨马拉.完成设计从理论到实践[M].温迪，王启亮，译.南宁：广西美术出版社，2008.
[5] 佐佐木刚士.版式设计原理[M].北京：中国青年出版社，2007.
[6] 马涛.版式设计[M].2版.石家庄：河北美术出版社，2018.
[7] 罗小涛，武丹.版式设计[M].武汉：华中科技大学出版社，2019.
[8] [日]Designing编辑部.版式设计：日本平面设计师参考手册[M].周燕华，郝微，译.北京：人民邮电出版社，2011.
[9] 庄云鹏.版式设计[M].合肥：安徽美术出版社，2018.
[10] 张亚丽.新媒体技术与应用[M].北京：人民邮电出版社，2020.
[11] 孙大旺.品牌设计零距离[M].上海：同济大学出版社，2016.
[12] 林国胜，毛利静，刘东霞.字体设计与应用[M].北京：人民邮电出版社，2016.
[13] 刘艳慧，高芸芸.Photoshop+CorelDRAW字体设计与创意草图实现包装（微课版）[M].北京：人民邮电出版社，2017.
[14] 张利平.字体设计[M].哈尔滨：哈尔滨工业大学出版社，2014.
[15] GLMIN（高智明）."字说字话"——字体设计×质感表现×主题海报×标志延伸[M].北京：人民邮电出版社，2016.
[16] 刘柏坤.字体设计进化论[M].北京：人民邮电出版社，2016.
[17] 刘兵克.自由字在[M].北京：人民邮电出版社，2020.
[18] 李刚.字体形态设计[M].北京：人民邮电出版社，2017.
[19] 周雅琴.字体与版式设计[M].北京：清华大学出版社，2013.
[20] 刘毅飞.字体设计与表现[M].合肥：安徽美术出版社，2016.
[21] 张璇.字体与版式设计[M].2版.北京：清华大学出版社，2016.
[22] Jansoon.字白书[M].4版.北京：人民邮电出版社，2016.
[23] 吴剑.创字录：字体设计必修课[M].14版.北京：人民邮电出版社，2018.